U0135326

NEOCOGITO

阅读即行动

The Wretched of the Screen

Hito Steyerl

屏幕上的
受苦者

［德］黑特·史德耶尔　著　　乌兰托雅　译

上海人民出版社

目 录

前　言

胡莱塔·阿兰达　布赖恩·库安·伍德　安东·维多克[①]

　　本书收录的文章是黑特·史德耶尔过去几年就多种主题所做的讨论。文章围绕的中心是史德耶尔在艺术创作和写作中稳步推进的一种强力影像政治。在她里程碑式的文章《为弱影像辩护》中，这一影像政治阐述最为明晰，而后又延伸至《来自地球的垃圾邮件：从再现中撤退》一文。文章认为定义影像价值的并非分辨率和内容，而是速率、强度和速度。如果影像和屏幕不仅反映而且制造了现实和意识，那么史德耶尔就在加速资本主义的形式转换与异变扭曲中发现了一个丰富的信息宝库。这是抗衡资本主义非物质性和抽象性趋势的方法，先识别资本主义之下明确的支撑框架，然后释放出资本主义构成物质的奇特直接性。数字影像并没

①　Julieta Aranda，Brian Kuan Wood，Anton Vidokle.

有像人们想象的那样转瞬即逝，就像照片寄身纸张一样，数字影像也寄身一个由欲望和交换构成的循环系统，而系统自身又要依附非常具体的经济制度。

对史德耶尔而言，坦率地审视此经济制度产生的形式，关键在于不要同时接受其剥削的技术。不如说，审视就是去抵抗怀旧的诱惑，不去缅怀一切仍是更简单、更美好的时刻。史德耶尔的杰作《自由落体》使得这种怀旧感成为不可能：文章回顾了单点线性视角，这一方法主要在文艺复兴时期得到发展，时至今日才不再被人视作经验空间的客观再现。通过论述，史德耶尔表明单点线性视角完全是以个体为中心的西方世界观的虚构。这个单一的点看起来不是视觉灭点，而是旁观者。这敞开了一种形而上学的构想，围绕作为高度不稳定投射空间的图像平面展开；从中浮现出一个观点，我们在网络中看到的弱影像（poor image）并非新的创造，而是跨越数个世纪的历史的一部分，这些影像借由乔装成客观现实的意识形态来塑造空间和人类意识。

摒弃中心化的视角所提供的安全感和确定性将我们快进至当下，这时我们逐渐意识到周遭无所依附的境况，政治和再现、剥削和情感以意料之外

的方式相互纠缠扭曲,在产生关联时破裂分离,重新聚合,又再度破裂。这是当代艺术的居所吗?在诸如《艺术的政治:当代艺术与后民主的转向》《博物馆是工厂吗?》等文章中,史德耶尔聚焦了作为庞大劳动力开采矿场的艺术系统如何依赖热情投入的杰出女性、承受巨大压力的自由职业者,以及没有薪资的实习生维系生存。众多废弃的工厂被改造为文化空间,它们的存在难道不是恰恰印证了当代艺术的作用是吸收历史失败的政治计划所残留的意识形态能量吗?这不是新兴的全球软性劳动阶级的新矿场吗?

在史德耶尔的文章中,我们开始看到,对于合理的集体政治计划的期望和欲望已经转移到影像和屏幕之中,而正是在此处,我们必须坦率地审视封存着渴望的科技。打开这把锁,我们或许会避逅运动的纯粹愉悦感,无法自拔且头晕目眩地穿越后殖民和现代主义话语的废墟,跨过其从未兑现的诺言和化多为一的诉求,抵达意想不到的可能性。忽然,结构性和实质性暴力发生的场域被不确定性吞噬了——供人消遣娱乐,任意拆解,再用玩乐与哄闹、情感与承诺、魅惑与趣味重新编码。

2008 年,当我们首次讨论创办艺术期刊时,史

德耶尔的作品提供了重要的灵感，可以说，没有她，*e-flux* 期刊的形式与方法都会与如今不同。

导　言

弗兰克·"比弗"·布拉迪①

黑特·史德耶尔在《来自地球的垃圾邮件：从再现中撤退》一文中写道："再过几十万年，地外智慧可能会匪夷所思地查看我们的无线通信。"

的确如此：几十万年后，另一星系的某个存在也许会悲悯地看向这个星球，看到我们的时代被资本主义教条所绑架的苦痛。为了尝试理解发生的事及其缘由，地外智慧将会为人类科技高度发展但道德极端愚昧的难以置信的混合体感到震惊。这本书会帮助这一地外存在找到一些意义，或者至少是一些解释。

1977 年，人类历史到达了转折点。英雄死去了，或者更准确地说，他们消失了。他们不是被英雄主义的劲敌杀死了，而是被转移到了另一个维

————————————

① Franco "Bifo" Berardi.

度，被溶解又重塑为幽魂。人类被欺骗性电磁物质造出的滑稽英雄主义误导，不再相信生命的现实，只信仰影像无穷尽的增殖。

这一年，英雄逐渐消失，从物质生命和历史热忱构成的世界转生到由拟像和神经刺激建构的世界。1977年是一个分水岭：世界从人类进化的时代转换到去进化（de-evolution）的时代，或者说，去文明化（de-civilization）的时代。劳动与社会团结创造的一切开始被快速且具有掠夺性的去现实化（de-realization）过程消磨殆尽。勤奋资产阶级与产业工人的现代矛盾性联盟留下的物质遗产（公共教育、医疗保健、交通和社会福利）被献祭给一个名叫"市场"的神明的教义。

在21世纪的第二个十年，后资产阶级的衰败最终以经济黑洞的方式成为现实。一台排水泵开始吞噬并毁灭两百年来勤劳与集体智慧的产物，将社会文明的具体现实转化为抽象的事物——数字、算法、精确的暴行和虚无的积累。

拟像的诱惑力将物理形式转化为正在消失的影像，迫使视觉艺术开始病毒性传播，让语言臣服于广告宣传的虚假制度。在这一进程的终点，现实的生活消失在金融积累的黑洞之中。此刻不够明

确的问题是这些：主体性、感性、想象力、创造和发明的能力都去哪里了？地外智慧是否会发现，最终人类仍可以走出黑洞，将精力投入创造性的新热情之中，以新的形式团结和相拥？

这是黑特·史德耶尔的著作提出的问题。同时，这本书还尝试讨论即将来临的种种可能性，揭示未来的痕迹。

历史已经被无尽的、流动的碎片化影像的重新组合取代。政治意识和政治策略已经被疯狂且危险的活动的随机重组取代。然而，一种新的研究形式正在出现，艺术家正在寻找理解这些变化的共同出发点。就像预见未来将要毁灭的哲学家所言："危险丛生之处即救赎诞生之地。"①

20世纪90年代是疯狂加速发展的十年，这时黑洞开始成形，从被削弱为虚构垃圾信息的视觉艺术的灰烬中，网络文化与重组的想象力逐渐浮现，混杂着媒体激进主义。在去现实化的旋涡中，一种新的联结形式开始显现。

本书中黑特·史德耶尔的文章类似一项侦察

① 参见弗里德里希·荷尔德林，《帕特默斯》["Patmos," in *Selected Poems and Fragments*, ed. Jeremy Adler, trans. Michael Hamburger (London: Penguin Books, 1998), 231]。

任务，为封冻的想象力荒原和新兴的感受力绘制地图。由此我们可以得知向着何处前进才能发现一种必定取代艺术、政治和疗愈并将这三种形式混合为一个重新激活感性的过程的活动方式，为的是让人类能够再一次认识自己。

我们会在这次发现中成功吗？我们能够找到出口，离开当下的教条与错误带来的黑暗和困惑吗？我们能够逃离黑洞吗？

此刻，我们无法确定——我们不知道黑洞之外是否存在希望，未来之后是否还有未来。我们必须询问那些望向地球的地外智慧，它们将察觉到我们误入歧途的信号，或许还有我们在资本主义之后的新生。

自由落体：关于垂直视角的思想实验

想象你正在坠落。但没有地面。

许多当代哲学家都指出，当下的特征是一种普遍的无地性（groundlessness）[1]。我们无法预设任何稳定的地面用以承载形而上的主张或奠基性的政治神话。最好的情况是，我们面临短暂、偶然、局部的触地尝试。然而，如果没有稳定的地面承载我们的社会生活和哲学思潮，结局必定是一种永久的，或至少是对主体和客体一样的间歇性自由落体。我们为什么没有注意到？

自相矛盾的是，当你坠落时，你可能会感到自

① 奥利弗·马查特（Oliver Marchart）在其导引著作的序言中举出了所谓反基础主义和后基础主义的例子，参见《后基础主义政治思想》[*Post-Foundational Political Thought*：*Political Difference in Nancy*，*Lefort*，*Badiou and Laclau* (Edinburgh：Edinburgh University Press，1997)，1—10]。简言之，本文探讨的哲学家们提出的思想拒绝既定的、稳定的形而上学基础，他们的讨论围绕海德格尔的深渊和大地以及大地的消失等隐喻展开。欧内斯托·拉克劳（Ernesto Laclau）将偶然性和无地性的体验描述为一种潜在的自由体验。

己好像在漂浮——或者根本没有移动。坠落是相对的，如果不朝着某处下落，你或许根本不会意识到自己正在坠落。如果没有地面，重力也许会很低，你会感到自己没有重量。当你放开抓着的物体时，它们会一直漂浮下去。围绕着你的整个社会也许正和你一同坠落。这感觉却接近完美的静止状态——仿佛历史和时间已经终结，你甚至无法想起时间曾经流逝过。

在你坠落时，方向感或许会对你的感受造成额外的干扰。视野颤抖着，如同断裂的线条组成的迷宫。你可能会丢失所有感官判断，无法分辨上下、前后、你自身和你周遭的边界。飞行员曾报告过，自由落体可以激发一种自我与飞行器之间的混沌感。坠落时，人们可能感觉自己是物体，物体却如同人一样。传统的观看与感受模式彻底破碎了。所有平衡感都被搅乱了。视角扭曲，增殖。新的视觉性由此产生。

迷失方向的感觉可以部分归结于稳定视野的缺失。随着视野的消失，用来定位的固定范式也发生了偏离，而此范式安置了现代性中的主体和客体、时间和空间的概念。在坠落时，视野的轮廓发生瓦解、旋转、叠加。

视野简史

近年来,在新的监控、追踪和定位技术的推动下,我们对时间和空间的感知发生了巨大的变化。转变的表征之一是,俯瞰图(aerial views)变得日益重要:概览图、谷歌地图、卫星视角。我们渐渐习惯了曾被称作上帝视角的观看方式。另一方面,长久以来主导着我们视野的视觉范式——线性视角(linear perspective)——却逐渐变得不再重要。稳定且单一的视角正被多维的角度、交错的机遇、扭曲的航线,以及发散的灭点(vanishing points)补充(通常是取代)。这些变化如何与无地性和持续坠落的现象产生联系?

首先,让我们后退一步,考虑一下视野在以上问题中扮演的重要角色。传统的方向感——以及与之相伴的现代时空概念——都基于一条稳定的线:地平线。这条线的稳定感取决于观察者的稳定感,而观察者总被认为站在某种地面之上,比如海岸或船只——一个可以被想象为稳定的地面,即使事实并非如此。地平线是导航时极其关键的要素。

它定义了交流与理解的边界。地平线以外,只有无声和沉寂。地平线以内,事物才是可见的。人们也可以用这条线判断自身的位置、与周遭环境的关系、目的地或者理想。

早期导航技术涉及与视野相关的手势和身体姿态。"很早以前,(阿拉伯航海家)用一或两根手指的宽度进行测算,即伸出的手臂上的拇指和小指,或者将箭举至一臂远,用以观测视野下端的地平线和上端的北极星。"①地平线和北极星的夹角提供了所在位置的海拔信息。这种衡量方法被称为"观看"(sighting)物体,"瞄准"(shooting)物体,或者"选取观看视角"(taking a sight)。用这种办法,人们至少可以大致知道自己的位置。

星盘、象限仪和六分仪等仪器利用地平线和星辰改进了这种定位法。此技术的主要障碍之一是,水手站立的甲板最开始就不是稳定的。稳定的视野大多只是一种心理投射,直到人造视野的发明创造出一种稳定感的幻象。利用地平线测算所在位

①　彼得・伊夫兰德(Peter Ifland),《六分仪的历史》("The History of the Sextant", University of Coimbra, Portugal, October 3, 2000);参见 http://www. mat. uc. pt/~helios/Mestre/Novemb00/H61iflan. htm。

置给船员提供了一种方向感,由此促成了殖民主义和资本主义全球市场的扩张,同时也成为界定现代光学范式建构的重要工具,其中最重要的范式就是所谓的线性视角。

早在 1028 年,阿布·阿里·哈桑·伊本·海赛姆(Abu Ali al-Hasan ibn al-Haytham,965—1040),又名阿尔哈曾(Alhazen),就撰写了一本视觉理论著作《光学之书》(*Kitab al-Manazir*)。1200 年后这本书开始在欧洲传播并催生了 13 和 14 世纪的许多视觉创作实验,而这些视觉创作最终发展出了线性透视法。

在杜乔(Duccio)的作品《最后的晚餐》(1308—1311)中,我们依旧可以明显看到多个灭点。空间中的视角并没有汇聚到一条地平线上,也没有全部交错至单个的灭点。然而,在保罗·乌切洛(Paolo Uccello)绘制的《亵渎圣体的奇迹(场景一)》[*Miracle of the Desecrated Host*(*Scene I*),1465—1469]中,视线却被聚合至同一个灭点,安置在人眼位置定义的虚拟视野中。

线性透视法的基础在于一些关键的否定。首先,地面的弯曲程度往往忽略不计。视野被理解为一条抽象的水平线,其上所有横平面中的点交汇在

一起。另外，就像欧文·潘诺夫斯基（Erwin Panofsky）所说，透视法的建构宣告着单眼、静止的观察者的视角成为视觉准则——其被认为是自然的、科学的、客观的。透视法的基础是一种抽象过程，无法对应任何主观感受。① 透视法计算的是一种数字化、扁平、无限、连续、同质的空间，并宣称这一空间就是现实。透视法创造出一种观察"外界"的类似自然视角的幻觉，就如同影像所在的平面是一扇面向"真实"世界敞开的窗户。这也是拉丁语中视角一词（perspectiva）的字面含义：透过事物观看。

透视法定义的空间是可计算、可定位、可预估的。线性视角可以测量风险，让未来变得可以预见和控制。所以，透视法不仅改变了空间，还引入了线性时间的概念，使得数学预测和线性发展成为可能。这是视角第二层时间性的含义：一个望向可计算的未来的视角。瓦尔特·本雅明（Walter Benjamin）曾提到，时间可以像空间一样同质化并且空无

① 参见欧文·潘诺夫斯基，《透视作为一种象征形式》["Die Perspektive als symbolische Form," in *Erwin Panofsky: Deutschsprachige Aufsätze II*, ed. Wolfgang Kemp et al. (Berlin: Akademie Verlag, 1998), 664—758]。

一物。① 为了运行计量,我们必须假设一个站在稳定地面上的观察者,向着扁平的、相当虚假的视野中的灭点望去。

线性视角在观者身上产生了一种矛盾的效果。透视线交汇在观者的一只眼睛上,使观者成为其确立的世界观的中心。观者变成了视觉灭点的镜像,也因此被灭点建构。视觉灭点赋予观者肉身和位置。但从另一面讲,认定视觉遵从科学定律这一假设削弱了旁观者的重要性。虽然将主体安置于视觉的中心是对主体的赋能,但线性透视法迫使观者服从貌似客观的再现原则,这摧毁了观者的个体性。

更不用说,对主体、时间和空间的再创造不仅重新定义了再现、时间和空间的准则,还成了加强西方统治和其观念支配地位的另一种工具。所有这些组成要素都出现在了保罗·乌切洛的《亵渎圣体的奇迹》六幅画作中。在第一幅画中,一个女人把祭饼卖给了一个犹太商人,而在第二幅画中商人

① 瓦尔特·本雅明,《历史哲学论纲》["Theses on the Philosophy of History," in *Illuminations*, trans. Harry Zohn. (New York: Schocken Books, 1969), 261. 参见 http:// www. marxists. org/ reference/archive/ benjamin/1940/history. htm]。

企图"玷污"圣饼。犹太商最终被处以火刑。他的妻子还有两个年幼的孩子和他一起被绑在柱子上，视觉平行线也汇聚在这根柱子上，就好像柱子是一个标记物。画作的日期预兆着西班牙1492年对犹太人和穆斯林的驱逐，同年，克里斯托弗·哥伦布开始了向着西印度群岛的探险。[①] 在这些画中，线性透视法成了种族和宗教宣传以及相关暴行的模型。所谓的科学世界观参与设定了将人们标记为他者的标准，将对人的占领和征服合法化。

从另一角度看，线性视角奠定了自身的衰败。其科学性诱惑和客观主义姿态创建了一种有关再现的普世主张，一种摧毁特殊主义世界观的真实性连接，虽然这些无心的影响较晚才出现。线性视角沦为了自身所宣扬的真理的人质。从诞生开始，其主张的真实性就暗藏着深切的不确定性。

① 参见艾蒂安·巴里巴尔(Etienne Balibar)和伊曼纽尔·沃勒斯坦(Immanuel Wallerstein)，《种族、民族、阶级：模糊的身份》[*Race*, *Nation*, *Class*: *Ambiguous Identities* (London：Verso, 1991)]。

线性视角的衰落

当下的情况有所不同。我们似乎正朝着一种或几种另类视觉范式过渡。线性视角与其他类型的视觉方式共存，以至于我们无法不得出以下结论：线性视角作为主流视觉范式的地位正在发生转变。

这一转变早在19世纪的油画界就显而易见。一幅作品着重体现了此转变发生的情形：J. M. W. 透纳(J. M. W. Turner)1840年创作的《奴隶船》(*The Slave Ship*)。画中的场景再现了一个真实事件：一艘奴隶船的船长发现他的保险只能覆盖在航程中丢失的奴隶，无法保障那些在船上死亡或生病的奴隶。所以他下令将船上所有垂死和生病的奴隶扔到海里去。透纳的作品描绘的就是奴隶被海水淹没的瞬间。

在这幅画中，地平线是倾斜的、弯曲的、混沌的，如果我们还能分辨出地平线的话。观察者失去了自身的稳定站位。不存在可以汇聚到一个灭点上的平行线。位于构图中心的太阳在倒影中重复。

奴隶们不仅沉入水中，身体也肢解为碎片——四肢被鲨鱼吞噬，只剩水面下的形状。看画的观察者感到不安、离散、失控。面对殖民主义和奴隶制的视觉呈现，线性透视（象征着主宰、控制和主体性位置的中心位置）被抛弃。视角开始翻滚和倾斜，将作为系统性建构的空间和时间概念也一同颠覆。防止经济损失的保险引起了冷血的谋杀，这让可计算和预测的未来理念暴露出其凶残的一面。在摇摆不定、危机四伏、变幻莫测的海面上，空间化为一片混沌。

透纳很早就开始尝试在画中融入运动视角。传说他把自己绑在从多佛到加莱的一艘船的桅杆上，以便清晰地观察地平线的变化。1843 年或 1844 年，他将头伸出一列行驶的火车的车窗整整九分钟，最终创作了一幅名为《雨、蒸汽和速度——大西部铁路》(*Rain, Steam, and Speed — The Great Western Railway*, 1844)的画。在这幅画中，线性透视消融在背景中。没有清晰度，没有灭点，也没有明确的过去或未来指向。更有趣的是观察者自己的视角，他似乎悬荡在铁路桥的铁轨外侧。他所占据的位置之下没有地面。或许他漂在薄雾中，浮于不存在的地面之上。

在透纳的两幅画中,地平线都是模糊和倾斜的,但是没有被抹除。这些作品并未完全否定地平线的存在,只是让其无法被观者感知。也就是说,地平线的问题终于浮出水面了。视角随视点流动,即使在同一视野中,视角也不会发生交叠。溺水奴隶的下沉运动或许对画家的视角产生了影响,他使视角脱离确定的位置,让其受制于重力和运动的影响,被深不见底的大海牵引。

加速

步入 20 世纪,线性视角的地位开始在各领域进一步瓦解。电影衔接起不同的时间视角,补充了摄影视角的空白。蒙太奇成为颠覆观察者视角和打破线性时间的绝佳方法。绘画在很大程度上已经放弃再现,在立体主义、拼贴画以及不同类型的抽象表达中,绘画推翻了线性透视。量子物理学和相对论让我们重新想象时间和空间,而战争、广告和传送带则重组了我们的感知体验。随着航空技术的发明,坠落、俯冲和撞击的可能性越来越大,再加上人类意图征服外太空,新的视角开始出现,新

的定位技术开始发展起来,我们可以在日益增多的各类鸟瞰图中观察到这一改变。尽管此类进展均可被视作现代性的典型特征,但是在过去几年中,军事和娱乐影像中的俯瞰视角已经浸透视觉文化。

航空器扩大了通信范围,充当空中摄像机,为航拍图采集背景材料。无人机执行勘测、跟踪、杀戮。娱乐工业也急着加入。尤其是在 3D 电影中,空中俯瞰的新视角充分发挥了功用,影片上演着朝向深渊的飞行,让观众头晕目眩。我们几乎可以说,3D 和垂直世界的想象建构(这在电子游戏的逻辑中早有预兆)形成了相互依存的关系。3D 还强化了获取新视觉体验所需的物质等级。正如托马斯·埃尔塞瑟(Thomas Elsaesser)所说,一个集军事、监控和娱乐应用于一体的硬件环境总会为硬件和软件创造出新的市场①。

埃亚尔·魏兹曼(Eyal Weizman)在一篇精彩的文章中曾分析过政治结构的垂直性,他以垂直的

①　以下埃尔塞瑟的一段话可以被视作本文的蓝图,其灵感来自埃尔塞瑟与作者的一次非正式对谈:"这意味着,立体图像和 3D 电影成为新范式的一部分,其正将我们的信息社会变成控制社会,将(转下页)

3D主权模式为例描述了主权和监控的空间转向。[①]
魏兹曼认为地缘政治权力曾分布于二维地图般的
表面,人们在其上划定和捍卫边界。现在,权力分
配(他举出的例子是以色列对巴勒斯坦的占领,但
还存在许多其他例子)却逐渐趋向于占据垂直的维
度。垂直主权将空间分割成叠加的横向图层,不仅
划出空域和地面的界限,还区分了地面和地表之
下,将空域也分割为不同的层次。社群的不同阶层
在一条Y轴上彼此分裂开来,发生冲突和暴力的场
所成倍增加。就像阿奇勒·姆本贝(Achille Mbem-

(接上页)视觉文化变成监控文化。电影工业、公民社会和军事部门
都凝聚在这一监控范式中,作为历史进程的一部分,监控试图取代'单
眼视觉'(monocular vision)这一过去500年来定义着西方思想和行动
的观看方式。单眼视觉曾催生出各类创新,如版画、殖民航海和笛卡尔
哲学,以及人们将想法、风险、机遇和行动计划都投向未来的观念。飞
行模拟器和其他类型的军事技术都属于新尝试的一部分,目的是引入
作为标准感知手段的3D技术,更进一步的发展还纳入了监控。这包括
一系列运动和行为,其与针对持续过程实施的监控、引导和观察存在内
生联系。它将我们曾称作内省、自我意识和个人责任的一切全委托或
外包出去了。"(Thomas Elsaesser, "The Dimension of Depth and Ob-
jects Rushing Towards Us. Or: The Tail that Wags the Dog. A Dis-
course on Digital 3-D Cinema," http://www. filmmakersfestival. com/
en/magazine/ ausgabe-12010/the-dimension-of-depth/the-dimesion-of-
depth-andobjects-rushing-towards-us. html.)

① 参见埃亚尔·魏兹曼,《垂直性政治》("The Politics of Verti-
cality," http://www. opendemocracy. net/ecologypoliticsverticality/ar-
ticle_801. jsp)。

be)坚称的：

　　　　占领空域因此变得极为重要，大部分管控
　　事务都在空中执行。为达到管控效果，人们还
　　会动用其他技术，如无人驾驶飞行器(UAVs)
　　承载的传感器、空中侦察喷气机、鹰眼预警机、
　　攻击型直升机、地球观测卫星、各式"全息"
　　技术①。

自由落体

　　如何将对地面的过度管控、分割、再现与"当代
社会不存在地面"的哲学假设联系起来？在俯瞰图
的视觉再现中，寻找地面实际上构成了一个特殊的
主题，它如何与"我们正处于自由落体状态"的假设
发生联系？

　　答案很简单：许多俯瞰视角、3D俯冲、谷歌地

①　阿奇勒·姆本贝，《死亡政治》["Necropolitics," trans. Libby Meintjes, *Public Culture* 15, no. 1 (Winter 2003)：29，http://www.jhfc.duke.edu/icuss/pdfs/Mbembe.pdf]。

图和全景监视图并未能真正地描绘出稳定的地面。正相反，此类再现仅仅创造出一个预设，地面从开始就存在。回过头看，假定的虚拟地面为观众创造出俯瞰和监视的视角，让他们安全地漂浮在空中，保持着距离，始终高高在上。正如线性透视法设定了假想的稳定观察者和地平线一样，高空俯视也设定了假想的漂浮观察者和稳定地面。

　　由此形成了一种新的视觉常态，一种新的主观性，其被安全地纳入监控技术和屏幕主导的注意力分散方式中。[1] 或许人们会得出这样的结论，新的视觉形态实际上并没有解决线性视觉范式的问题，只是对线性视角进行了激进化的呈现。客体和主体之间的区分加剧，变成上级对下级的单向凝视，一种从高到低的俯视。此外，视角的位移还创造出一种非实体、被远距离遥控的凝视感，就像是我们

　　[1]　迪特尔·劳斯特瑞特(Dieter Roelstraete) 和 詹妮弗·艾伦 (Jennifer Allen) 在其精彩的文章中从不同角度描述了这种新视觉常态。参见迪特尔·劳斯特瑞特，《〈重访耶拿〉十个暂定的信条 》["(Jena Revisited) Ten Tentative Tenets," *e-flux* journal, no. 16 (May 2010)，http：//www. eflux. com/journal/view/137] 以及詹妮弗·艾伦，《那只眼睛，天空》["That Eye, The Sky," *frieze*，no. 132 (June－August 2010)，http：//www. frieze. com/issue/article/that_eye_the_sky/]。

的视觉被外包给了机器和其他物件。[①] 随着摄影的发明,凝视已逐渐获得可移动性并实现了机械化,新技术的出现又使这种超脱的观察式目光变得前所未有的无所不包、无所不知,以至于凝视变得极具侵入性——军国主义叠加着色情性,感受强烈且影响广泛,兼具微观和宏观的特质[②]。

① 参见丽萨·帕克斯(Lisa Parks),《轨道上运行的文化:卫星与电视》[*Cultures in Orbit: Satellites and the Televisual* (Durham, NC: Duke University Press, 2005)]。

② 事实上,浮动摄影机采用的视角属于死者角度。近来,或许没有哪部影片能够像《进入虚无》(*Enter the Void*)[加斯帕尔·诺伊(Gaspar Noé),2010]那样用寓言化的方式呈现出非人化(或后人类化)的凝视。在影片的大部分时间里,非实体的视角无尽地飘荡在东京上空。这道视线可以穿透任何空间,无拘无束地移动,寻找着一个身体,在其中进行生物的复制和轮回。《进入虚无》的视角让人联想到无人机的凝视。但这个视角并非要带来死亡,而是要重新创造自己的生命。为了达到目的,主人公打算劫持一个胎儿。影片对此过程的表现非常挑剔:为了筛选出白人胎儿,混血胎儿会被流产掉。还有更多的问题表明影片与反动的繁殖意识形态有所关联。漂浮视角和生命政治管控被混合进电脑动画激发的狂热中,展示着人们对于更优越的身体、远程控制和数字俯瞰视觉的执念。因此,漂浮的死者的凝视呼应了阿奇勒·姆本贝对"死亡权力"(necropower)的有力描述:死亡权力通过死亡视角管控生命。我们能否将这部电影(坦率地说,真是糟糕透顶)中寓言化的表达拓展为对于非实体漂浮视角更为普遍的分析? 空中俯瞰视角、无人机视角和 3D 入潜深渊的视角是否替代了"死去的白人男性"的视角,其世界观虽然丧失了生命力,却作为一种不死的强大工具把控着世界秩序和自身的复制?

垂直性政治

透过军事、娱乐和信息产业的镜头和屏幕，我们可以看到，在阶级斗争愈演愈烈的语境下，俯瞰视角就是阶级关系普遍垂直化的完美转喻。[①] 俯瞰是一种代理式的视角，它将稳定、安全和极端操控的错觉投射在扩张的 3D 主权背景上。但是，如果新的俯瞰视角可以将社会重塑为自由坠落的城市深渊和破碎的占领区，并对其进行空中监视和生命政治控制，那么俯瞰视角也可能像线性视角一样携带着导致自身消亡的种子。

随着被扔进大海的奴隶逐渐沉入水中，线性视角开始衰落。如今对许多人而言，航拍影像模拟出的地面提供了一种虚幻的定位工具，但实际上，地平线已经支离破碎。当我们在难以察觉的自由落体中螺旋式下降时，时间已经失衡，我们不再知道

① 埃尔塞瑟"军事监控娱乐综合体"（military-surveillance-entertainment complex）概念的转述。参见 http:// www. edit-frankfurt. de/en/magazine/ausgabe-12010/the-dimension-ofdepth/the-dimesion-of-depth-andobjects-rushing-towards-us. html。

自己是客体还是主体。①

　　如果我们承认视野和视角的多重化与非线性化，新的视觉工具也可以用来表达甚至改变当代混乱和迷失的境况。最新的 3D 动画技术采用了多重视角，有意创造出多焦点和非线性影像。② 电影空间以任何可想象的方式发生变化，围绕着异质、弯曲和拼贴而成的视角展开。摄影镜头的暴政因其与现实的索引关系受到诅咒，如今却让位给了超现实的再现形式。空间不再是空间本身，而是我们所

　　① 假设没有地面，即使处于底层的人也会不断坠落。

　　② 有关这些技术请参考 Maneesh Agrawala, Denis Zorin, and Tamara Munzner, "Artistic Multiprojection Rendering," in *Proceedings of the Eurographics Workshop on Rendering Techniques 2000*, ed. Bernard Peroche and Holly E. Rusgmaier (London: Springer-Verlag, 2000), 125—36; Patrick Coleman and Karan Singh, "Ryan: Rendering Your Animation Nonlinearly Projected," in *NPAR '04: Proceedings of the 3rd International Symposium on Non-photorealistic Animation and Rendering* (New York: ACM Press, 2004), 129—56; Andrew Glassner, "Digital Cubism, part 2," *IEEE Computer Graphics and Applications* 25, no. 4 (July 2004): 84—95; Karan Singh, "A Fresh Perspective," in Peroche et al., *Proceedings of the Eurographics Workshop*, 17—24; Nisha Sudarsanam, Cindy Grimm, and Karan Singh, "Interactive Manipulation of Projections with a Curved Perspective," *Computer Graphics Forum* 24 (2005): 105—8; and Yonggao Yang, Jim X. Chen, and Mohsen Beheshti, "Nonlinear Perspective Projections and Magic Lenses: 3-D View Deformation," *IEEE Computer Graphics Applications* 25, no. 1 (January/February 2005): 76—84。

能创造的空间，无论好坏。不需要昂贵的渲染，简单地在绿色屏幕上进行拼贴就能产生不可思议的立体主义视角和时空链接效果。

　　终于，电影总算获得了绘画、结构影片和实验影片早已达成的再现自由。随着自身与平面设计实践、绘画和拼贴的融合，电影从规范和限制视域的既定焦点维度中取得了独立。蒙太奇可以说是电影从线性视角中解放出来的第一步（正因这一点，蒙太奇在大多情况下都是矛盾的存在），只有这时电影才能创造出新颖的、不同类型的空间视觉。多屏幕投影也是如此，通过创造一个动态的观看空间来分散观看视角和可能的视点。观者不再是凝视所连结的统一体，而是处于游离状态，不知所措，被裹挟进内容的生产中。这些投影空间都没有假设任何统一的视野。相反，许多空间呼唤着一个具有多重视角的观者（a multiple spectator），只有不断地重新表现大众，技术才能创新和重塑出这样一个理想的观者。①

　　在许多新的视觉尝试中，看似不受控而跌入深

① 参见黑特·史德耶尔，《博物馆是工厂吗?》["Is a Museum a Factory?" *e-flux* journal, no. 7 (June 2009), http://www.e-flux.com/journal/ view/71]，此文收录在本书中。

渊的视觉呈现实际上构成了一种新的再现自由。或许这有助于我们克服此思想实验隐含的最后一个假设：我们首先需要地面。在探讨眩晕时，西奥多·W.阿多诺（Theodor W. Adorno）曾嘲讽哲学对大地和起源的痴迷。对于归属感的执着显然与人们对无地和无底的强烈恐惧相伴而生。对阿多诺而言，眩晕并非产生于惊慌失措的遗失感，不是失去地面（那个想象中的安稳避风港）造成的：

> 有效的认知会把自身抛向无望的对象（*objects à fond perdu*）。其引起的眩晕是一种索引性真实感（*index veri*）；这是包容性带来的震撼，在被框架限定、永恒不变的领域不由自主地显露出其否定性，只对非真实而言才构成真实。①

毫无保留地向物体坠落，拥抱力量和物质的世界，即使这个世界没有任何原初的稳定感，即使其只会在震惊中激发出敞开的可能性：一种自由感，

① 西奥多·阿多诺，《否定的辩证法》[*Negative Dialectics*, trans. E. B. Ashton (New York: Continuum, 1972), 43]。

令人恐惧的、完全解域化的、永远已知的未知。坠落意味着毁灭和消亡，也意味着爱和抛弃、激情和屈服、衰败和灾祸。坠落是堕落也是解放，是一种将人变成物（反之亦然）的情状①。坠落在敞开的可能性中发生，我们可以选择忍受或享受它，拥抱它带来的改变或者把它当作痛苦承受，又或者干脆接受，坠落就是现实。

最后，"自由落体"的视角教会我们俯瞰激进阶级斗争构成的社会和政治梦境，聚焦那些令人错愕的社会不平等现象。但是，坠落不仅意味着分崩离析，还意味着新的确定性正在成形。摇摇欲坠的未来将我们倒推至痛苦的当下，此刻我们也许会意识到，下落之处既没有地面也不稳固。那里没有共同体，只有处于变化之中的创造。

① 提示来自吉尔·梁（Gil Leung）的论述《以后从前现在：关于自由落体的记录》（"After before now: Notes on In Free Fall," August 8, 2010，http://www.picture-this.org.uk/library/essays1/2010/after-be-fore-nownotes-on-in-free-fall）。

为弱影像辩护

弱影像（poor image）是运动中的复制品。这种影像的质量很差，分辨率不达标。随着拍摄对象运动速度加快，影像的质量也会下降。弱影像是影像的幽灵，是预览和缩略图，是一个出格的观念、一种免费分发的流动性图像。它用力通过迟缓的数字传输，经压缩、再生产、翻录、混音、复制和粘贴抵达其他传播渠道。

弱影像是一块碎片或一个裂隙；一个 AVI（音频视频交错）格式或 JPEG（联合图像专家组）格式的文件，是仰赖表象的阶级社会中落魄的无产阶级，只能根据分辨率被排序和估值。弱影像被上传、下载、共享、重新格式化并重新编辑。它将质量转化为可获得性，将展示价值转化为崇拜价值，将电影转化为剪辑片段，将沉思转化为涣散的注意力。影像从电影院和档案馆的地窖中解脱出来，又被推向数字化过程的不确定性，代价是其自身的内

容。弱影像倾向于抽象化的表达:它的出现本身就是一种视觉理念。

弱影像是原影像的第五代非法私生子。其谱系令人生疑,文件名则有意拼错。它常常违抗传承、民族文化或版权规定。它被当作一种诱饵、虚假的目标、索引方法,或是对其视觉前身的提示。它嘲讽着数字技术的承诺。它经常被压缩降级为匆忙敷衍的模糊图片,人们甚至怀疑其是否还能被称作影像。只有数字技术才能生产出如此崩坏的影像。

弱影像是当代的屏幕上的受苦者(Wretched of the Screen),是音像制品的残渣,是冲上数字经济海岸的垃圾。其存在证明了影像剧烈的错位、转移和置换——在视听资本主义的恶性循环中影像加速产生和流通。弱影像作为商品或其拙劣的拟像、作为礼物或作为赏金被拖拽到全球各地。它们传播快乐或死亡威胁、阴谋论或走私品、反抗或镇压。弱影像可以展示难得一见的、显而易见的、不可思议的事物——前提是我们还能够破译影像内容。

低分辨率

在伍迪・艾伦(Woody Allen)的一部电影中,主角看起来是失焦的。[①] 这不是技术问题造成的,而是像他患上了某种疾病:形象始终模糊不清。由于艾伦饰演的角色是一名演员,此状况变成了大问题:他找不到工作。不被视觉定义的特征由此转变为一个物质问题。焦点被认定为一种阶级地位,一种象征着松弛感和社会特权的中心位置。失焦则会降低人的影像价值。但是,当代影像的等级不仅取决于图像的锐度,更重要的是分辨率。只要看看任何一家电子产品商店,哈伦・法罗基(Harun Farocki)在 2007 年一次著名访谈[②]中描述的系统就会立刻显而易见。在影像的阶级社会中,电影扮演着旗舰店的角色。在旗舰店里,高端产品只在高档环境中出售。相同影像的低价衍生品只能作为弱影

①　参见伍迪・艾伦导演的影片《解构爱情狂》(*Deconstructing Harry*, 1997)。

②　参见哈伦・法罗基与亚历山大・霍尔瓦特(Alexander Horwath)的对谈("Wer Gemälde wirklich sehen will, geht ja schließlich auch ins Museum," *Frankfurter Allgemeine Zeitung*, June 14, 2007)。

像在 DVD、广播电视或网络上流通。

　　显然，比起弱影像，高分辨率的影像看起来更出彩，更令人印象深刻，更接近真实、更具魔法式的吸引力、更可怕、更有诱惑力。也就是说，这类影像更加丰富（rich）。现在，即使是面向消费者的格式化作品也越来越适应电影爱好者和审美爱好者的品位，这些人坚持使用 35 毫米胶片来保证原始的视觉效果。在有关电影的话语中，几乎不分意识形态倾向，人们都坚持把胶片当作唯一重要的视觉媒介。高端电影经济制作的影片在结构上往往是保守的，因为其过去（现在仍旧）牢牢固定在民族文化、资本主义制片厂生产体系、对天才人物（大多是男性）的崇拜，以及人们对原版电影的执念之中。但是这些从来都不重要。分辨率才是人们的崇拜对象，仿佛削弱分辨率就等于阉割作者。对胶片尺寸的崇拜甚至主导了独立电影的制作。丰富影像（rich image）建立起自己的等级秩序，新技术提供了更多的可能性，让人们可以创造性地降低影像质量。

复活（作为弱影像）

坚持使用丰富影像还会带来更严重的后果。在最近一次关于散文电影的会议上，一位发言人因没有合适的电影放映设备而拒绝播放汉弗莱·詹宁斯（Humphrey Jennings）的作品片段。虽然演讲者手边就有一台十分标准的 DVD 播放器和视频投影仪，但观众却只能想象影片中的画面看起来可能是怎样的。

这种情况下，影像的不可见性或多或少是自主产生的，以美学前提为基础。但是，基于新自由主义政策的后果，不可见性还存在更普遍的对应现象。二十年甚至三十年前，新自由主义对媒体生产的重构开始逐步排斥非商业影像，以至于实验电影和散文电影几乎消失得无影无踪。这类作品在影院放映的成本变得过于高昂，电视节目也认定其太过边缘化，不适合播出。所以这些电影不仅逐渐从电影院里消失了，还慢慢退出了公共领域。录像散文和实验电影在多数情况下无人观看，只是被保存下来，以供大都市的电影博物馆或者电影俱乐部用

原始分辨率进行几次放映,随后这些影片又会消失在幽暗的档案中。

当然,这一变化与新自由主义将文化作为商品的激进概念、与电影的商业化、电影向多放映厅影院的分散,以及独立电影制作的边缘化均有所关联。全球媒体行业重组以及某些国家或地区对视听创作的垄断也与此相关。在此影响下,抵抗性的或非传统的视觉材料表面上消失不见,转而进入另类档案和收藏构成的地下世界,仅依靠致力于此的组织和个人结成的网络维系生命。这些组织和个人彼此间会私下传播拷贝的录像带。源头很难找——录像带从一个人手里传到另一个人手里,消息全靠口口相传,只在朋友和同事的圈子里流传。随着在线流媒体视频的出现,状况开始发生戏剧性的变化。越来越多的稀有资料重新出现在公众可以访问的平台上,其中有些是经过精心排布的(比如 UbuWeb),有些则只是堆在一起而已(比如 You-Tube)。

目前,网上至少有二十个克里斯·马克(Chris Marker)散文电影的种子可以下载。如果想看作品回顾,那就来吧。但是,弱影像的经济意义不仅在于下载:你可以保留文件,再次观看,甚至在你认为

必要时重新编辑或者改进这些作品。而且，成果还可以传播。人们在半公开的点对点（P2P）平台上交换着几乎被遗忘的杰作的模糊 AVI 文件。You-Tube 上播放着观众在博物馆里偷拍的手机视频。艺术家创作视频的 DVD 复本被频频转手。[1] 许多前卫电影、散文电影和非商业电影作品都以弱影像的方式复活了。无论作品自身愿意与否。

私有化与盗版

激进、实验和经典电影作品以及录像艺术作品的稀有复制品以弱影像的形式复现，这在另一个层面上意义重大。作品的处境所揭示的远不只是影像本身的内容或外表：还有这些影像被边缘化的境况，以及导致这些影像作为弱影像在网上流传的各种社会力量。[2] 弱的影像之所以弱，是因为它们在影像的阶级社会中没有被赋予任何价值——非法

[1] 斯芬·吕提肯(Sven Lütticken)精彩的文章《观看拷贝：关于运动影像的流动性》["Viewing Copies: On the Mobility of Moving Images," *e-flux* journal, no. 8 (May 2009)]，让我注意到了弱影像这一层面的问题。参见 http://e-flux.com/journal/view/75.

[2] 感谢科德沃·埃顺(Kodwo Eshun)指出了这一点。

或低等的身份使其免于遵循阶级社会的标准。弱影像低分辨率的呈现恰恰证明了其是在挪用和置换中产生的。[①]

显然，这种情况不仅与新自由主义下媒体业和数字技术的重构有关，还与后社会主义和后殖民主义下民族国家、文化和档案的重构有关。当一些民族国家解体或分裂时，新的文化和传统开始出现，新的历史从中产生。这显然会影响电影档案，许多情况下，这些国家全部的电影档案遗产都会失去民族文化的支撑框架。正如我曾在萨拉热窝一家电影博物馆中观察到的，人们以后只能去录像带出租店查找国家档案了。[②]借由无序的私有化，盗版影像从档案馆流向市场。但另一面，即使大英图书馆也会在网上以天价出售其保存的内容。

正如科德沃·埃顺所指出的，某种程度上，弱影像在国家电影机构遗留的缺口中流通，而这些机

① 当然，在某些情况下，低分辨率的图像也会出现在主流媒体中（主要是新闻），这些图像与紧迫性、即时性和灾难性联系在一起，而且具有极高的价值。参见黑特·史德耶尔，《纪录片式不确定性》["Documentary Uncertainty," *A Prior* 15（2007）]。

② 参见黑特·史德耶尔，《档案的政治：电影中的翻译》["Politics of the Archive: Translations in Film," *transversal*（March 2008），http://eipcp.net/transversal/0608/steyerl/en]。

构在当代很难以 16/35 毫米影像档案的形式运营，更无法维护任何放映设施。[①] 从这一角度看，弱影像揭示了散文电影，甚至是任何实验性和非商业性电影的衰落与降级。这类作品在许多地方仍旧存在是因为文化生产被视作一种国家任务。私有化的媒体制作逐渐变得比与国家控制或赞助的媒体制作更为重要。另一面，网络营销和商品化发展以及知识产权私有化的泛滥同样助长了盗版和盗用，正是这些现象促成了弱影像的流通。

不完美的电影

弱影像的出现让人联想到胡安·加西亚·埃斯皮诺萨(Juan García Espinosa)于 20 世纪 60 年代末在古巴为"第三电影"(Third Cinema)运动撰写的经典宣言《为了不完美的电影》。[②] 埃斯皮诺萨主张创作一种不完美的电影(imperfect cinema)，用他的

① 来源于史德耶尔与埃顺的邮件通信。

② 参见胡里奥·加西亚·埃斯皮诺萨，《为了不完美的电影》["For an Imperfect Cinema," trans. Julianne Burton, *Jump Cut*, no. 20 (1979)：24—26]。

话说,"在技术和艺术上都是大师级的完美电影几乎总是反动电影。"不完美的电影努力克服阶级社会中的劳动分工。它将艺术融入生活和科学,模糊消费者与制作者、观众与创作者之间的界限。它坚持自身的不完美,深受大众喜爱却不倡导消费主义,尽心投入而不陷入官僚做派。

在宣言中,埃斯皮诺萨还反思了新媒体的前景。他明确做出预言,视频技术的发展将危及传统电影制作人的精英地位,使某种人众电影制作成为可能:一种人民的艺术。与弱影像经济一样,不完美的电影削弱了创作者与观众之间的区隔,将生活与艺术融为一体。最重要的是,不完美电影的视觉效果一定会有所降低:影像模糊,制作外行,充满人造的假象。

某种程度上,弱影像经济符合不完美电影的描述,而对于完美电影的描述则代表了另一种概念,即作为旗舰店的电影(cinema as a flagship store)。但真正的当代的不完美电影比埃斯皮诺萨所预想的更具矛盾性且更重情感表达。弱影像经济借助其在世界范围传播的即时性、合成和挪用的制作原则,使得比以往更多的制作者群体参与到影像创作中。这并不意味着机会只能用于推动进步。仇恨

言论、垃圾邮件,还有其他毫无价值的信息也会通过数字连接进行传播。数字通信已成为最有争议的市场之一,长期以来,此领域一直处于原始积累阶段,受制于大规模(在一定程度上是成功的)私有化。

因此,弱影像的流通网络既是维系脆弱的、新生的共同利益的平台,也是商业和国家计划的战场。其中既有实验性和艺术性作品,也充斥着数量惊人的色情和妄想内容。弱影像的领域虽然允许人们访问被主流排斥的影像,但这一领域渗透着最先进的商品化技术。弱影像使用户积极参与内容创作和传播,同时也征召用户加入生产的队伍。用户成为弱影像的编辑者、评论者、翻译者和(共同)作者。

所以,弱影像就是大众影像——大多数人可以制作和观看的影像。其表达了当代人群中存在的所有矛盾:机会主义,自恋,渴望自主性和创造力,无法集中注意力或下定决心,随时准备反抗却又同时保持顺从。[①] 总之,弱影像抓拍了人群的情感状

① 参见保罗·维尔诺(Paolo Virno),《大众的语法:对当代生活形式的分析》[*A Grammar of the Multitude: For an Analysis of Contemporary Forms of Life*, trans. Isabella Bertoletti, James Cascaito, and Andrea Casson, Los Angeles: Semiotext(e),2004]。

况：精神衰弱、偏执、恐惧，以及对强度、乐趣和分散注意力的渴求。影像的状态不仅说明了它们经过无数次转载和重新格式化，也说明了无数人对影像足够关心，愿意一遍又一遍地转换这些影像，添加字幕，重新编辑，上传。

这种情况下，或许我们不得不重新定义影像的价值，或者更准确地说，为影像创造一个新的视角。除了分辨率和交换价值，我们还可以想象另一种由速度、强度和传播广度所定义的价值。弱影像之所以弱，是因为它们经过多重压缩，传播速度极快。它们失去了物质性，却获得了速度。弱影像表达的是一种去物质化的状态，这点不仅与观念艺术的遗产享有共同之处，更与当代的符号生产模式共通。[1]资本的符号转向，正如菲利克斯·加塔利（Félix Guattari）所述[2]，有利于创造和传播经过压缩的、便于修改的数据包，而这些数据包又可以整合成不断

[1]　参见亚历克斯·阿尔贝罗（Alex Alberro），《观念艺术与宣传政治》[*Conceptual Art and the Politics of Publicity* (Cambridge, MA：MIT Press, 2003)]。

[2]　菲利克斯·加塔利，《资本作为权力形成的必需组成》["Capital as the Integral of Power Formations," in *Soft Subversions*, ed. Sylvère Lotringer, Los Angeles：Semiotext(e), 1996, 202]。

更新的组合与序列。①

视觉内容的扁平化——影像的概念生成(concept-in-becoming)——将影像置于一种普遍的信息转向之中,让包裹着影像的知识经济将影像及其阐释从语境中剥离出来,投入永恒的资本主义解域化旋涡。② 观念艺术史将这种艺术品的去物质化倾向描述为对于可见性崇拜价值的抵抗。然而,现实结果却是去物质化的艺术品完美地适应了资本的符号化,进而适应了资本主义的观念转向。③ 可以说,弱影像存在类似的张力。一方面,弱影像与高分辨率代表的拜物价值背道而驰。另一方面,正因如此,弱影像最终也被完美地整合进信息资本主义中,其繁荣依靠的是挤压和缩短注意力,表面印象而非沉浸体验,强度而非沉思,即时预览而非长时

① 西蒙·谢赫(Simon Sheikh)在一篇出色的文章中详细论述了所有这些发展,请参考《研究的对象还是知识的商品化? 关于艺术研究的评论》["Objects of Study or Commodification of Knowledge? Remarks on Artistic Research," *Art & Research* 2, no. 2 (Spring 2009), http:// www. artandresearch. org. uk/v2n2/ sheikh. html]。

② 参见艾伦·塞库拉(Allan Sekula),《阅读档案:劳动与资本之间的摄影》["Reading an Archive: Photography between Labour and Capital," in *Visual Culture: The Reader*, ed. Stuart Hall and Jessica Evans, (London: Routledge 1999), 181—92]。

③ 参见阿尔贝罗,《观念艺术与宣传政治》。

放映。

同志,你今天的视觉纽带是什么?

与此同时,矛盾性的逆转也出现了。弱影像的流通形成了一个回路,实现了激进电影和(某些)散文电影以及实验电影的初衷——创造另一种影像经济,　种存在于商业媒体之内、之外和之下的不完美电影。在文件共享的时代,即使是被边缘化的内容也能再次流通,将分散在世界各地的观众重新联系起来。

因此,弱影像在创造人类共同历史的同时,也搭建了匿名的全球网络。它在传播过程中建立同盟,促进交流或者引起误解,创造新的大众和争议话题。在失去视觉内容的同时,弱影像也恢复了部分政治影响力,并在其周围创造了新的灵晕。这种灵晕不再以"原作"的永久性为基础,而是依托于复制品的暂时性。它不再立足于以民族国家或企业为中介和支撑的传统公共领域,而是漂浮于短暂且

可疑的数据池表面。[①] 弱影像游离在电影院的庇护之外，被推上无数不断出现又快速消失的屏幕，而这些屏幕则被分散各处的观者的欲望缝合在一起。

　　弱影像的流通由此产生了"视觉纽带"（visual bonds），吉加·维尔托夫（Dziga Vertov）曾做出这样的描述。[②] 他认为，视觉纽带应该让世界上的工人联结起来。[③] 他想象了一种共产主义的、视觉的、亚当式的语言，这种语言不仅可以提供信息或娱乐，还可以将观者组织起来。从某种意义上说，维尔托夫的梦想成真了，虽然主要是在全球信息资本主义的统治之下。受众几乎在物理意义上被共同的兴奋感、情感的一致性还有焦虑联系在一起。

　　弱影像的流通和生产也可以靠手机摄像头、家用电脑，以及非传统的传播形式。弱影像的光学

　　① 海盗湾（The Pirate Bay）网站甚至试图收购西兰德岛的域外石油平台，以便在那里安装服务器。参见简·利宾加（Jan Libbenga）的文章《海盗湾网站计划买下西兰德岛》["The Pirate Bay plans to buy Sealand," *The Register*, January 12, 2007, http://www.theregister.co.uk/2007/01/12/pirate_bay_buys_island]。

　　② 吉加·维尔托夫，《电影真实与广播真实》["Kinopravda and Radiopravda," in *Kino-Eye: The Writings of Dziga Vertov*, ed. Annette Michelson, trans. Kevin O'Brien (Berkeley: University of California Press, 1995), 52]。

　　③ 同上。

连接——集体编辑、文件共享、基层传播线路——
揭示了各地生产者之间不稳定的、偶然的联系,正
是这些联系同时创造了分散的受众。

弱影像的流通既为资本主义媒体流水线提供
了原料,也滋养了另类的视听经济。除了造成大量
的混乱和麻木感外,弱影像还可能创造出破坏性的
思想和情感运动。弱影像的流通开启了新的历史
篇章,书写着与众不同的信息线路的谱系:维尔托
夫的视觉纽带,彼得·魏斯(Peter Weiss)在《抵抗
的美学》(*The Aesthetics of Resistance*)一书中描述
的国际工人教学法,串联"第三电影"和"三大洲主
义"(Tricontinentalism)、不结盟的电影制作与构思
的线路。尽管地位模棱两可,弱影像的确在碳纸复
印的小册子、苏联电影列车项目和煽动性宣传片、
地下视频杂志和其他非传统材料的谱系中占有一
席之地,因为这些创作在美学层面经常使用劣质素
材。此外,弱影像还重新让与此线路相关的许多历
史观念成为现实,其中就包括维尔托夫的"视觉纽
带"。

想象一下,一个来自过去、戴着贝雷帽的人问
你:"同志,你今天的视觉纽带是什么?"

或许你会回答:是与当下的连接。

就现在！

弱影像象征了许多昔日电影和录像艺术杰作的死后生命。它被逐出电影似乎曾一度成为的那个避难天堂。[①] 昔日的杰作如今被踢出受保护且往往持保护主义态度的民族文化竞技场，被商业流通所抛弃，成为数字无人区的旅人，不断变换着自身的分辨率和格式、传播速度和媒介，有时甚至在途中丢失作品名称和片尾字幕。

我承认，许多作品已经重新回到我们的视野中——作为弱影像。当然，有人会说这不是那个真正的东西，但是拜托，谁来给我看看那个真正的东西到底是什么。

弱影像不再探讨所谓真正的事物——初始的原作。相反，它关注的是自身真实的存在条件：蜂群式的流通、数字式的分散、断裂而灵活的时间性。它既关乎蔑视和挪用，也关乎屈从和剥削。

简而言之：弱影像是在讨论现实。

① 至少从怀旧妄想的角度来看是这样。

像你我一样的事物

列昂·托洛茨基怎么了?

他被冰镐砸死了,耳朵正流血。

亲爱的老莱尼怎么了?

伟大的艾米拉(Elmyra)和桑丘·潘沙呢?

英雄们怎么了?

所有的英雄都怎么了?

所有的莎士比亚式英雄都去哪里了?

他们眼睁睁看着自己的罗马焚毁。

英雄们怎么了?

再也没有英雄了。

——"扼杀者"乐队(The Stranglers),1977 年

1

1977 年，新左派兴盛的短暂十年以暴力的方式终结。赤军派（RAF）等激进组织陷入政治宗派主义。无端的暴力、大男子主义的姿态、简练的口号，以及令人难堪的个人崇拜逐渐占据主导。1977 年并没有见证左派英雄的神话轰然倒塌。正相反，左派英雄形象早已经完全丧失可信度，到了无可挽回的地步，虽然这一点要到很久之后才会明确。

1977 年，朋克乐队"扼杀者"清晰地分析了时势，指出一个显而易见的事实：英雄主义已经终结。托洛茨基、列宁和莎士比亚全都已经死去。1977 年，当左翼分子涌向赤军派成员安德烈亚斯·巴德尔（Andreas Baader）、古德伦·恩斯林（Gudrun Ensslin）和扬·卡尔·拉斯佩（Jan Carl Raspe）的葬礼时，扼杀者乐队的专辑封面也送上了红色康乃馨做的巨型花圈，以此宣告：《英雄不再》（NO MORE HEROES）。再也没有了。

2

同样在 1977 年,大卫·鲍伊发行了单曲《英雄》(Heroes)。他在新歌中描述了一种全新的英雄形象,当时又恰好赶上新自由主义革命。旧英雄已死,新英雄万岁!但是,鲍伊的英雄不再是主体,而是客体:一类事物、一幅图像、一种光辉灿烂的拜物教——被欲望浸透的商品,从其自身肮脏的死亡中复活。

只要看看 1977 年这首歌的视频就能明白原因:视频片段中鲍伊同时从三个角度对着自己演唱,层叠影像技术将他的形象变为三重身;鲍伊的英雄不仅被克隆了,更重要的是,他成了可以被再生产、繁殖和复制的图像,一段在任何广告中毫不费心就能插入的重复性旋律,一种将鲍伊魅力四射、从容不迫的后性别形象包装成商品的物神。①

①　我没能找到鲍伊视频的制作细节。文中指的是 1977 年的版本:http://www.youtube.com/watch? v=ejJmZHRIzhY. 在别处,我还看到一则关于迈克尔·杰克逊《直到你满足为止》(Don't Stop 'Til You Get Enough)1979 年歌曲视频的说明。该视频使用了类似的（转下页）

鲍伊所呈现的英雄不再是非同寻常的高大人物,时刻进行模范性、轰动性的发挥,他甚至不是偶像,只是一件被赋予了后人类之美、闪闪发亮的商品:一幅图像,仅此而已。①

　　这位英雄的不朽不再源于他从一切可能的磨难中幸存下来的力量,而是其可复制、可回收并转生为他物的能力。毁灭可以改变他的形式和外观,但本质不会受到任何影响。其不朽在于有限性,而非永恒性。

（接上页）分层技术来展示迈克尔·杰克逊的三重影像。那时这种技术被认为是新颖的,评论中明确提及了这一点。除此之外,任何对鲍伊视频的精神分析解读都将这段视频对后性别自恋的独特理解叠加在东西方的分界线上(这是用默剧暗示柏林墙!)。但这并非本文要论证的内容。

　　① 大卫·里夫(David Riff)指出了其与安迪·沃霍尔作品的联系,尤其是在鲍伊的歌曲《安迪·沃霍尔》(Andy Warhol)中("安迪·沃霍尔让人想尖叫/把他挂在我墙上/安迪·沃霍尔,还是荧屏/完全分不清")。里夫还向我介绍了这段绝佳的引文:"像安迪·沃霍尔那样强烈且自觉地渴望名声(不是英雄的荣耀,而是明星的魅力)就是在渴求成为虚无,脱离人类、内心或是深奥的一切。这意味着只想成为图像、表面、屏幕上的一点光、幻想的一面镜子、他人欲望的一块磁石——一种绝对的自恋。渴望超越这些欲望,成为一种无法磨灭的事物。"蒂埃里·德·迪弗(Thierry de Duve),《安迪·沃霍尔,或完美机器》["Andy Warhol, or The Machine Perfected," trans. Rosalind Krauss, *October* 48 (Spring 1989): 4]。

3

　　这时认同感会发生什么变化？我们能认同谁？当然，认同总是对一种形象（一幅图像）而言。但是，问问任何人是否真的愿意成为一个 JPEG 文件。这正是我的观点：如果要进行任何意义上的认同，就必须认同此形象的物质存在，认同作为物的图像，而非作为再现的图像。或许这不再是认同，而是参与。① 我稍后会探讨这一点。

————————

　　① 克里斯托弗·布雷肯（Christopher Bracken）在《事物的语言》中详细解释了"参与"（participation）的概念，参见《事物的语言：瓦尔特·本雅明的原始思维》["The Language of Things: Walter Benjamin's Primitive Thought," *Semiotica*, no. 138 (February 2002): 321－49]。"参与，即'关系的缺失'（absence of relation），将知识的主体（不一定是人）与已知的对象融合在一起。"同上，327 页。布雷肯接下来直接引用了本雅明的话："此外，在反思的媒介中，事物与认知存在相互融合。两者都只是反思的相对统一体。因此，事实上不存在主体对客体的认识。每一个认识实例都是绝对的内在联系，或者说，是主体的内在联系。'客体'一词所指的不是知识内部的关系，而是关系的缺失。"参见本雅明，《批评的概念》[Walter Benjamin, "The Concept of Criticism," in *Selected Writings*, ed. Marcus Bullock and Michael W. Jennings, trans. Howard Eiland (Cambridge, MA: Belknap Press, 1996), 1: 146, emphasis added, quoted in Bracken, "Language of Things," 327－28]。因此，参与到图像中并不等于被图像再现。在图像中，感官与物质发生融合。事物不是被图像再现，而是参与到图像中。

首先：一开始为什么会有人想成为物？伊丽莎白·勒博维奇（Elisabeth Lebovici）曾用一句巧妙的评论向我阐明了这一点。[①]传统上，解放的实践与成为主体的愿望联系在一起。人们认为解放就是成为历史、再现或政治的主体。成为主体意味着独立、主权和能动性。成为主体是好事，而做客体是坏事。但是，我们都知道，做主体可能是件很棘手的事。主体总是已经处于被支配的地位。虽然主体的地位意味着一定程度的控制，但其所处的现实却受制于权力关系。尽管如此，一代又一代的女权主义者，包括我自己，都在努力摆脱父权制的客体化，从而成为主体。直到最近（出于种种原因），女权运动都在努力争取自主权和完全的主体地位。

当成为主体的抗争陷入其自身重重矛盾的泥沼时，一种不同的可能性出现了。不如我们改变一下立场，站在客体一边如何？为什么不肯定客体？

① 这一评论来源于她对利奥·贝尔萨尼（Leo Bersani）和尤利斯·杜托瓦（Ulysse Dutoit）在《存在的形式》一书中提出的命题的阐释[*Forms of Being*：*Cinema*，*Aesthetics*，*Subjectivity*（London：British Film Institute，2004）]。两位作者在书中研究了无生命体在电影中扮演的角色。卡斯滕·尤尔（Carsten Juhl）为思考此问题贡献了另一个建议，他曾向我推荐马里奥·佩尔尼奥拉（Mario Perniola）的作品《无机物的性吸引力》（*The Sex Appeal of the Inorganic*）。

为什么不成为事物？没有主体的客体？众多物中的一个物？"有感之物"（a thing that feels），正如马里奥·佩尔尼奥拉极具诱惑力的表述：

> 将自己作为有感之物奉献出去，并索取有感之物，这就是如今塑造当代情感的新体验，一种激进且极端的感受，其基石是哲学与性的相遇。[……]事物与感官似乎不再相互冲突，而是结成联盟，多亏于此，最超脱的抽象表述与最无拘无束的感官刺激几乎密不可分，甚至时常无法相互区别。①

成为物的欲望（此处的物指图像）是再现之争的终结。感官与事物、抽象与刺激、推断与权力、欲望与物质实际上都交汇于图像之中。

然而，再现之争的基础是层次之间的截然分割：这里是事物——那里是图像。这里是我——那里是它。这里是主体——那里是客体。这里是感官——那里才是沉默的物。关于真实性些许偏执

① 马里奥·佩尔尼奥拉，《无机物的性吸引力》[*The Sex Appeal of the Inorganic*，trans. Massimo Verdicchio（New York：Continuum，2004），1]。

的假设也是等式的一部分。例如，女性或其他群体的公众形象是否与现实相符？其被刻板印象化了吗？被歪曲了吗？就像这样，人们落入一整套预设的迷网中。其中问题最大的当然是这个假设，真实的形象一开始就存在。于是，人们发起了一场寻找更准确的再现形式的运动，但这场运动并没有质疑其自身极其现实主义的范式。

如果真实既不属于被再现者也不存于再现之中呢？如果真实在于其物质构造会怎么样？如果媒介真的是一种讯息呢？又或者，对企业媒体而言，如果真实就是为达成掩护而连续射击出的商品化的强度炮火呢？

参与到图像之中而非仅仅认同图像，这或许可以消解真实与再现矛盾的关系。其意味着要成为图像的物质材料以及图像所积聚的欲望和力量的一部分。不如承认图像并非某种意识形态上的误解，而是一种兼具情感和可用性的事物，一种由水晶和电力构成的物神，由我们的愿望和恐惧驱动，一种对其自身存在境况的完美体现？用本雅明的

另一个表述来说,图像无需表达(without expression)。① 图像不再现现实。图像只是现实世界的一块碎片。图像与其他存在相同——是像你我一样的事物(a thing like you and me)。

视角的转变可以产生深远的影响。或许仍然存在一种无法触及的内在创伤,其构成了主体性。但创伤也是当代大众的鸦片,一种明显私有的财产,既迎接又抗拒着被没收的下场。创伤经济构成了独立主体的残余部分。如果我们打算承认主体性不再是实现解放的特许场域,那不妨就直面现实然后继续生活。

另一边,"成为物"与日俱增的吸引力并不一定表明我们已经步入一个充满无限肯定的时代。宣扬这个时代将要来临的预言家(如果我们选择相信他们的话)歌颂着一个欲望自由流动的时代,否定性与历史已成为过去,生命的驱力快乐地四处飞溅。

不,我们可以从事物的伤痕中辨别其否定性,这些伤痕标记着历史发生作用的场域。正如埃亚

① 本雅明认为,无表达(the expressionless)是一种批判性的暴力,"其让作品变得完整的方式是将作品击成锐利的碎片,真实世界的碎片。"(Benjamin, *Selected Writings*, 1:340.)

尔·魏兹曼和汤姆·基南(Tom Keenan)在一场关于法证建筑和恋物癖的精彩对话中所谈到的,在有关侵犯人权的法庭案件中,物越来越频繁地扮演证人的角色。[①] 人们破译物体上的伤痕,然后对其加以阐释。物被迫说话,这往往要通过使其遭受更多暴力才得以实现。法证建筑领域可以被理解为对于物品的折磨,就像审讯人一样,审讯者希望物讲出其所知晓的一切。人们常常需要毁坏物体,将物溶解在酸液中、切割或拆解,才能逼迫物说出完整的故事。肯定物的存在也意味着参与物和历史的冲突。

我们所说的物通常不是一架准备初次飞行的闪亮新波音飞机。相反,物所指的可能是这架飞机的残骸,是其意外坠毁后人们在机库里煞费苦心地用碎片拼凑出来的残件。所谓的物是加沙一所房子的废墟。一卷在内战中丢失或毁坏的电影胶片。一具被绳索捆绑、以淫秽姿势固定的女尸。物凝聚着权力和暴力。一件物品可以积聚生产力和欲望,

① 魏兹曼认为,他们想法的基础是将法医学放回修辞学的框架中(其罗马时代的起源),还原其本意"在论坛前",指涉物体在专业或法律庭审上的发言。当证据被赋予言说的能力时,物体就被视为"物质证人";它们因此也拥有说谎的能力。

也可以凝结毁灭和腐朽。

那么，我们该如何理解"图像"这一具体的物呢？将数字图像视为其自身闪亮、不朽的克隆体完全是在故弄玄虚。正相反，即使是数字图像，也无法置身历史之外。图像承受着与政治和暴力碰撞而产生的伤痕。图像并非经由数字处理后复活的托洛茨基形象的碳纸复制品（当然，这也可以"展现"托洛茨基）；相反，图像的物质表达就像是托洛茨基的克隆体头上插着冰镐走来走去一样。图像的伤痕是发生故障和人为破坏的证明，是其撕裂和转移的痕迹。图像被侵犯，被撕毁，被审问和盘查。图像被窃取、裁剪、编辑和再次挪用。图像被买卖，被租赁。图像被操纵，被崇拜。图像被谩骂，也被敬仰。参与到图像之中意味着参与这一切。

4

我们手中的东西必须是平等的，同志们。

——亚历山大·罗德钦科（Aleksandr Rodchenko）①

① 转引自克里斯蒂娜·基耶尔（Christina Kiaer）的《罗德钦科在巴黎》["Rodchenko in Paris," *October* 75 (Winter 1996): 3]。

　　那么,成为物或图像意义何在? 我们为什么要接受异化、伤痕和客体化?

　　瓦尔特·本雅明在讨论超现实主义者时,强调了事物内在的解放性力量。[①] 在商品拜物教中,物质驱动力与情感和欲望交织在一起,本雅明幻想着点燃这些被压缩封存的力量,"从资本主义生产的美梦中唤醒沉睡的集体",挖掘其潜能。[②] 他还认为,事物可以通过这些力量进行对话。[③] 本雅明的参与理念是对 20 世纪早期原始主义的部分颠覆,其宣称我们有可能加入这场物质的交响乐。对本雅明而言,质朴甚至卑贱的物都是某种象形文字画,在其黑暗棱镜般的折射下,社会关系将凝固为碎片。他将物理解为节点,在这些节点之上,历史性时刻的张力在瞬间的领悟中成为物质现实,又或者被荒诞地歪曲为商品拜物教。从这一角度看,物不仅仅是物体,而是凝结了各种力量的化石。物绝非单纯的惰性物体、被动的物品或者什么无生命的

　　① 参见布雷肯,《事物的语言》,第 346 页及以后。

　　② 同上书,第 347 页。

　　③ 本雅明,《论语言本身和人的语言》[Walter Benjamin, "On Language as Such and the Languages of Man," in *Selected Writings*, 1: 69]。

东西，而是由张力、能力和隐秘权力构成的存在，所有这些要素都处在持续的交换之中。虽然此观点近乎魔法，好像物天然被赋予了超自然力量，但这样的理解也是一种经典的唯物主义观点。因为，商品也并非单纯的物品，亦是社会力量的浓缩。①

苏联先锋派试图从一个稍有不同的角度出发建立与物的另一种联系。鲍里斯·阿尔瓦托夫(Boris Arvatov)在《日常生活与物的文化》一文中声称，物应该从其作为资本主义商品的受奴役地位中解放出来。② 物不应再保持被动、无创造力、死气沉沉的状态，而应自由地、积极地参与改变日常现实。③

"通过想象一种并非由商品拜物教激活的物……阿尔瓦托夫试图将一种社会能动性归还给被崇拜的物。"④同样，亚历山大·罗德钦科也呼吁

① 最后一段来自黑特·史德耶尔，《事物的语言》[Hito Steyerl, "The Language of Things," *translate* (June 2006)，http://translate. eipcp. net/transversal/0606/steyerl/en]。

② 参见鲍里斯·阿尔瓦托夫，《日常生活与物的文化（问题的提出）》["Everyday Life and the Culture of the Thing (Toward the Formulation of the Question)," trans. Christina Kiaer, *October* 81 (Summer 1997)：119—28]。

③ 同上书，第110页。

④ 同上书，第111页。

物成为彼此平等的同志。通过释放储存在其中的能量，物可以成为同事、潜在的友人甚至恋人。[1] 就图像而言，人们已经在一定程度上探索了这种潜在能动性。[2] 参与到作为物的图像之中就意味着参与构建物的潜在能动性。这种能动性并非一定有益的，其可以被用于任何可想象的事情。它充满活力，有时甚至像病毒一样。它永远不会完满且光耀，因为图像如历史中的其他事物一样，都会受到伤害并损坏。正如本雅明告诉我们的那样，历史就是一堆瓦砾。只不过，我们不再通过本雅明心中那个患炮弹休克症的天使审视一切。我们不是天使。

① 拉尔斯·劳曼（Lars Laumann）动人且精彩的影片《柏林墙》（Berlinmuren，2008），讲述了一位瑞典女士与柏林墙结婚的故事，为物之爱（object-love）提供了一个极有说服力的案例。这位情人不仅在柏林墙仍在使用时爱它，而且在柏林墙倒塌之后的很长一段时间里，在历史剧烈地影响了她所渴望的对象之后，她仍会继续爱它。在柏林墙被摧毁的痛苦过程中，她一直爱着它。她还声称，她爱的不是柏林墙所代表的事物，而是其物质形式与现实。

② 参见，例如，莫雷齐奥·拉扎拉托（Maurizio Lazzarato），《挣扎、事件、媒介》["Struggle, Event, Media," trans. Aileen Derieg, *republicart* (May 2003), http://www.republicart.net/disc/representations/lazzarato01_en.htm] 或者，史德耶尔的《事物的语言》（"The Language of Things"）："关注纪实形式的领域使用的事物的语言并不等于使用现实主义形式来再现事物。这根本与再现无关。其关乎在当下实现事物所要表达的一切。这不是现实主义的问题，而是关系主义（relationalism）的问题，是通过当下的呈现改变决定事物的社会、历史和物质关系。"

我们是瓦砾。我们就是这片废墟。

5

> 革命就是我的男友！
>
> ——布鲁斯·拉布鲁斯（Bruce LaBruce），《树莓帝国》（*Raspberry Reich*）

我们出乎意料地获得了一个关于物与客体性的有趣结论。物的激活或许意味着创造一个目标，不是将其变成事实，而是开展一项任务，解冻凝固在历史垃圾中的力量。客体性因此成为一片透镜，将我们重新创造为相互影响的物。从这一"客观"视角出发，解放的观念或许能敞开些不同的理解。布鲁斯·拉布鲁斯的同性恋色情电影《树莓帝国》向我们展现出一个完全不同的 1977 年，揭示了如何达到另一种理解。电影中，昔日的赤军派英雄转世为同性恋色情演员，享受着成为彼此的玩物。他们对着墙上像素化的巴德尔和切·瓦格拉的影印照片自慰。影片的重点并不在于同性恋或色情，当然也不在于其所谓的"越界性"（transgressivity）。

问题的关键在于，演员并未认同英雄，而是盗取了英雄的形象。他们成为伤痕累累的图像：可疑左翼海报的第六代复制品。这群人看起来比鲍伊糟得多，却因此更受欢迎。因为他们爱的是像素而非英雄。英雄已死。物万岁。

博物馆是工厂吗?

电影《燃火的时刻》(*La hora de los hornos*, 1968)是"第三电影"反对新殖民主义的宣言。这部影片为放映做了一个巧妙的装置说明。[①] 每场放映都要悬挂一条横幅,其上写着:"看客要么是懦夫,要么是叛徒。"[②]这条横幅旨在打破电影制作人与观众、导演与制片人之间的界限,为政治行动创造空间。这部电影在何处放映? 当然是在工厂里。

如今,工厂不再放映政治电影。[③] 政治电影只在博物馆或画廊这类艺术空间放映。也就是说,在

① "解放电影小组"(Grupo Cine Liberación)[费尔南多·索拉纳斯(Fernando Solanas)和奥克塔维奥·赫蒂诺(Octavio Getino)]导演,《燃火的时刻》,阿根廷,1968 年。这部作品是"第三电影"最重要的影片之一。

② 引文出自弗朗茨·法农的《大地上的受苦者》(*The Wretched of the Earth*, 1963)。电影当然被禁了,只能秘密放映。

③ 或录像,或录像/电影装置。作出恰当的区分(区别确实存在并且很重要)需要写另一篇文章。

任何一种白色立方体里。①

　　这一转变是如何发生的？首先，传统的福特式工厂很大程度上已经不复存在了。② 工厂被清空，机器被打包运往中国。曾经的工人经过培训已经可以教授新技术，或变成了软件程序员，开始居家工作。其次，影院也发生了几乎同工厂一样戏剧化的改变。随着新自由主义的霸权地位和影响力逐渐提升，电影经历了多厅化、数字化和续集化调整，并且迅速完成了商业化转型。影院近年来的衰落开始之前，政治电影曾在别处寻求庇护。政治题材重回影坛也是最近才发生的事，况且电影院从来就不适合放映更具形式实验性的作品。现在，政治电影和实验电影都在白色立方体里的黑盒子中放映。这些白色立方体就位于从前的要塞、碉堡、码头和旧教堂。那里的声效几乎总是很差。

　　尽管投影效果和装置都非常糟糕，这些作品却催化了出人意料的欲望。成群的观众弯着腰、蹲在地下，只为瞥一眼政治电影和录像艺术作品。这些观众是否厌倦了媒体垄断？他们在尝试为周遭一

　　① 我意识到此处存在一个问题，不能把所有空间都当作相似的空间对待。

　　② 至少在西方国家情况是这样。

切显而易见的危机寻找解决方案吗？为什么要到
艺术空间寻找答案？

害怕实在界吗？

　　保守派对政治电影（或录像装置）流落到博物
馆中的反应是假定这些作品因此失去了意义，他们
对政治电影被关进资产阶级高雅文化的象牙塔表
示遗憾。保守派认为这些作品被隔离在精英主义
的防疫线之内，被消毒、封闭并被切断与"现实"的
联系。的确如此，据说让-吕克·戈达尔（Jean-Luc
Godard）曾这样评论，录像装置艺术家不应该"害怕
现实"，当然，前提是他们确实曾害怕过。①

　　那么，现实在何处？在一切的外部，在白色立
方体和其展示技术之外？不如反转这一主张，挑衅
地断言，白色立方体其实就是实在界：资产阶级内

　　①　戈达尔这一评论的语境是一次他与年轻装置艺术家的对谈（显
然是独白）。他谴责这些艺术家在展览中使用了他所谓的技术装置。
参见《与让-吕克·戈达尔对谈的汇报》["Debrief de conversations avec
Jean-Luc Godard," *Sans casser des briques*（blog），March 10，2009，
http://bbjt. wordpress. com/2009/03/10/debriefde-conversations-avec-
jean-lucgodard/（blog discontinued）]。

部那片空白的恐怖与虚无。

另一面,更乐观地讲,我们不必求助拉康来反驳戈达尔的指控。因为从工厂到博物馆的转移从未发生。现实生活中政治题材影片的放映地点常与过去完全相同:就在从前的工厂里,而这些工厂如今往往就是博物馆。画廊、艺术空间、隔音效果极差的白色立方体。这里一定会放映政治片,同时也滋长了当代生产。图像、术语、生活方式和价值观。展览价值、投机价值和崇拜价值。娱乐加点严肃性。光晕减去距离。这里是文化工业的旗舰店,店员都是免费工作的热心实习生。

可以说,这就是工厂,然而是一类有所不同的工厂。其仍旧是生产空间,是剥削空间,甚至还是政治放映空间,是面对面聚会的空间,有时甚至是共同讨论的空间。但与此同时,这一空间的转变又如此剧烈,让人难以辨认。这究竟是怎样的工厂?

生产性转向

"作为工厂的博物馆"(museum-as-factory)的典型配置看起来是这样的。以前:工业化的工作场

所。现在:供人度过休闲时间的电视屏幕。以前:人们在工厂里工作。现在:人们在家对着电脑显示器工作。

安迪·沃霍尔的工作室"工厂"是新博物馆向"社会工厂"进行生产性转型的典范。[①] 如今,关于社会工厂的描述比比皆是。[②] 它超越传统的界限,几乎渗透至其他一切领域。它弥漫在卧室和梦境里,也散溢在知觉、感情和注意力中。它将所接触的一切转化为文化,甚至是艺术。它是非工厂(a-factory),将情感生产为效果。它整合了亲密关系、怪癖和其他形式上的非官方创作。私人领域和公共领域纠缠在一起,形成了模糊的超生产(hyper-production)区域。

作为工厂的博物馆不断生产。装置、方案、木

① 参见布赖恩·霍尔姆斯(Brian Holmes),《日升中的沃霍尔:艺术、亚文化和符号生产》("Warhol in the Rising Sun: Art, Subcultures and Semiotic Production," *16 Beaver ARTicles*, August 8, 2004, http://www.16beavergroup.org/mtarchive/archives/001177.php)。

② 萨贝斯·布赫曼(Sabeth Buchmann)引用了哈特(Hardt)和奈格里(Negri):"'社会工厂'是一种生产形式,其涉及并渗透至公共和私人生活、知识生产和交流的每一个领域和层面。"《从系统导向的艺术到生命政治的艺术实践》["From Systems-Oriented Art to Biopolitical Art Practice," in *Media Mutandis: A NODE. London Reader*, ed. Marina Vishmidt (London: NODE. London, 2006)]。

工、放映、讨论、维护、打赌升值、建立关系网，一切循环往复。艺术空间就是工厂，同时也是超市、赌场和礼拜场所，其再生产工作由清洁女工和手机视频博主共同完成。

在这种经济模式中，观众甚至也变成了工人。正如乔纳森·贝勒（Jonathan Beller）所说，电影及其衍生品（电视、互联网等）都是观者工作的工厂。如今，"观看就是劳动"①。电影融合了泰勒主义的生产逻辑和传送带模式，将所到之处都变成工厂。这种生产方式比工业生产更为密集。感官被迫参与生产，媒体从观众的审美感受和想象力中获利。②从这一意义上讲，任何综合电影及其后继者的空间如今都成了工厂，这显然包括博物馆。在政治电影史上，工厂曾是电影院，现在电影又将博物馆的空间变回工厂。

①　乔纳森·L. 贝勒，《电影—我，电影世界》["Kino-I, KinoWorld," in *The Visual Culture Reader*, ed. Nicholas Mirzoeff (London: Routledge, 2002), 61]。

②　同上，第 67 页。

工人离开"工厂"

奇怪的是,路易·卢米埃(Louis Lumière)拍摄的史上第一部电影所表现的竟然是工人离开工厂的场景。电影诞生之初,工人就离开了工业生产场所。电影的发明因此象征着工人开始走出工业生产方式。然而,工人离开厂房并不意味着他们就此脱离劳动。相反,他们将劳动带入了生活的每一个领域。

哈伦·法罗基(Harun Farocki)的一件精妙装置作品清楚地解释了离开工厂的工人到底走向何处。法罗基收集了《工人离开工厂》(*Workers Leaving the Factory*)的不同电影版本并将它们做成装置,从卢米埃最初拍摄的无声版本到当代的监控录像。[①] 工人在多个显示器中同时涌出工厂:他们来

① 有关这部作品,请参考一篇精彩的文章。参见《复制/印记:文本/书写》一书中,哈伦·法罗基的《工人离开工厂》["Workers Leaving the Factory," in *Nachdruck/Imprint*: *Texte/Writings*, trans. Laurent FaaschIbrahim (New York: Lukas & Sternberg, 2001), reprinted on the *Senses of Cinema* website, http://archive. sensesofcinema. com/contents/02/21/ farocki_workers. html]一文。

自不同时代、不同的电影风格。[1] 这些工人要走向何处？他们走入的是安放这件装置作品的艺术空间。

法罗基的《工人离开工厂》不仅在内容层面对劳动的(非)再现做了出色的考古；形式上，这部作品也指明了工厂扩展为艺术空间的现象。离开工厂的工人最终走进另一个工厂：博物馆。

他们走入的甚至可能是同一座工厂。因为卢米埃拍摄的那家工厂，《工人离开工厂》原作中敞开大门的那一座工厂，如今就是一家电影博物馆。[2] 1995 年，这座工厂的废墟被宣布为历史文物然后被开发成一处文化遗址。曾用于拍摄电影的卢米埃工厂，如今是一家设有接待区、供企业租用的电影院："一个充满历史底蕴和情感气息的宽敞接待厅，

① 我指的是忠利基金会(Generali Foundation)的展览《前所未有的电影》("Kino wie noch nie",2005)。参见 http://foundation. generali. at/index. php? id=429.

② "如今，第一部电影诞生的场地被保存下来，改造成一个拥有270 个座位的电影院。原先工厂工人进出的地方现在变成了观众的出入口，游人们络绎不绝来到这里，参观电影诞生之地。"卢米埃纪念馆(Institut Lumière)，"第一部电影诞生的地方"。参见 http:// www. institut-lumiere. org/francais/ hangar/hangaraccueil. html.

可供您举行各种午餐、鸡尾酒会和晚宴。"①1895 年离开工厂的工人如今重新呈现在相同空间的影院银幕上。他们离开工厂,结果又在其中作为景观重新出现。

当工人走出工厂,他们进入了电影和文化工业的空间,生产情感和注意力。那么这座新工厂里的观众是如何进行观看劳动的?

电影院与工厂

此时,经典影院展现出其与博物馆之间决定性的差异。影院的典型空间排布类似工业工厂,博物馆则对应社会工厂的分散空间。电影院和福特式工厂都是规划用以实施禁锢、拘留和时间控制的场所。想象一下:离开工厂的工人。离开电影院的观众。这是相似的一群人,受到时间约束和控制,根据规律的间隔聚集和解散。传统工厂拘留工人,电

① "一个充满历史底蕴和情感气息的宽敞接待厅,可供您举行各种午餐、鸡尾酒会和晚宴。(可容纳 250 人,最多可容纳 300 人。)"卢米埃纪念馆,"场地可供租赁"。参见 http://www. institut-lumiere. org/francais/location/ location. html。

影院则拘留观众。两者都是规训和监禁的空间。①

但是，现在想象一下：工人离开工厂。观众一个个走出博物馆（甚至是排队入场）。这是一种完全不同的时空组合。第二群人不是群体（mass），而是大众（multitude）。② 博物馆不组织彼此关联的人群。人们在时间和空间上是分散的。沉默的人群，沉浸其中又各自游离，在被动接受与过度刺激间挣扎。

这一空间转换体现在许多新近影片的形式上。传统电影通常是单屏显示，专注视线聚焦和时间控制，但很多新作品却选择突入空间。传统影院的配置围绕的是单一的中心视角，而多屏投影却创造出一个具有多重焦点的空间。电影是一种群体的媒介，多屏装置关注却是分散在空间中的大众，人与

① 不过，电影与工厂间有一个有趣的不同：在卢米埃博物馆重建的场景中，从前的大门出口如今被一块透明玻璃挡住了，以指涉早期电影的取景框。离开的观众必须绕过这个障碍，从已不复存在的原大门位置离开。因此，现在的情况就像是从前的负片：人们被从前的大门挡住去路，而现在大门成为玻璃幕墙；他们不得不从以前的工厂围墙离开，而现在这些围墙已经部分消失了。照片请参考上述材料。

② 保罗·维尔诺对大众普遍极理想化的状况作出了更加清晰的描述。参见《大众的语法》[*A Grammar of the Multitude*, trans. Isabella Bertoletti, James Cascaito, and Andrea Casson, Los Angeles: Semiotext(e), 2004]。

人之间的联系仅仅存在于涣散的注意力、割裂感和差异性。[①]

群体与大众之间的区分产生于封闭与分散、同质性与多元性、电影空间与博物馆装置空间的界限。这一区分非常重要，因为其会影响以下问题：作为公共空间的博物馆。

公共空间

显然，传统上工厂空间或多或少是远离公众视野的。工厂的可见性受到管制，对其施行的监视产生出一种单向凝视。矛盾的是，博物馆也如出一辙。戈达尔在 1972 年的一次访谈中明确提到，由于工厂、博物馆和机场都禁止拍摄，法国 80% 的生产活动实际上都是隐形的："剥削者不会向被剥削者展示剥削。"[②]这一观察如今依然适用，只是原因

① 多个单屏配置也是如此。

② 《戈达尔谈〈一切安好〉》["Godard on *Tout va bien* (1972)," http://www.youtube.com/watch?v=hnx7mxjm1k0]。

不同。博物馆禁止人们拍摄或收取高昂的拍摄费。① 正如工厂内的工作不能对外展现一样,博物馆里大部分作品也无法在其高墙之外展示。由此生发出一种自相矛盾的状况:以生产和推销可见性为基础的博物馆自身无法展示——博物馆里的劳动与任何香肠工厂里的劳动一样不为公众所见。

对可见性的极端控制与"作为公共空间的博物馆"形成强烈的对比。不可见性对作为公共空间的当代博物馆有何揭示? 电影的融入又如何使情况复杂化?

当下,人们热衷于讨论作为公共领域的电影和博物馆。例如,托马斯·埃尔塞瑟曾提出疑问,博物馆中的电影放映是否会成为最后的资产阶级公

① "任何时候都不允许在付费展览或售票活动和放映期间进行摄影、拍摄或录音。"参见《泰特博物馆规定》["Tate gallery rules," http:// www. tate. org. uk/ about/who-we-are/policies-andprocedures/gallery-rules]。不过,欢迎到那里进行商业拍摄,取景拍摄费每小时 200 英镑起。参见《取景拍摄与摄影》["Location filming and photography," http://www. tate. org. uk/about/media/filming/]。蓬皮杜中心(Centre Pompidou)的政策比较令人困惑:"您可以录制或拍摄永久收藏品供个人使用(可以在四层、五层和布朗库西工作室找到这些作品)。但是不得拍摄或录制有红点的作品,不得使用闪光灯或支架。"参见"FAQ: 7. Photo/ Video," http://www. centrepompidou. fr/ Pompidou/Communication. nsf/ 0/3590 D8A7D1BDB820C125707C004512D4? OpenDocument&L=2。

共领域。① 尤尔根·哈贝马斯（Jürgen Habermas）则概述了维系此领域的条件，人们轮流发言，其他人作出回应，所有人共同参与一场理性、平等和透明的对话，讨论围绕公共事务展开。② 实际上，当代博物馆更像一个喧闹的场所，装置作品同时发出刺耳的声响，然而并没有人在聆听。更糟的是，许多电影装置的创作模式都以时间为基础，而这阻碍了真正的共同话语围绕作品产生；如果作品时间太长，观众会直接离开。在电影放映过程中离场被人们视作背叛，但是在观看任何空间装置时离场却是一种常规行为。在博物馆的装置空间，观众的确变成了叛徒——他们背叛的是影片时长。观众在空间中流动，主动对不同作品的片段进行拼接、清除、组合——这是有效的共同策展。所以，基于共享观感展开理性交流几乎不可能。资产阶级的公共领

① 托马斯·埃尔塞瑟，《博物馆中的电影院：我们最后的资产阶级公共领域？》["The Cinema in the Museum：Our Last Bourgeois Public Sphere？"（Paper presented at the International Film Studies Conference，"Perspectives on the Public Sphere：Cinematic Configurations of 'I' and 'We,'" Berlin，Germany，April 23—25，2009）]。

② 参见尤尔根·哈贝马斯，《公共领域的结构转型》[*The Structural Transformation of the Public Sphere：An Inquiry into a Category of Bourgeois Society*，trans. Thomas Burger with the assistance of Frederick Lawrence（Cambridge，MA：MIT Press，1991）]。

域？与其说当代博物馆是这一观念的理想化呈现，不如说它恰恰代表了此观念无法实现的现实。

主权主体

埃尔塞瑟的用语还牵扯出此类空间一个不甚民主的维度。他将其夸张地表述为逮捕电影——悬置电影，中止放映许可，甚至判处电影缓刑——当电影被"保护性监禁"（protective custody）起来时，其存续牺牲的是电影自身。[①] 保护性监禁不是简单的逮捕，而是指代一种例外状态，或者（至少）是一种对于合法性的暂时悬置，此状态允许法律停止发挥作用。鲍里斯·格罗伊斯（Boris Groys）的《装置的政治》一文中也谈到了这种例外状态。[②] 回到对卡尔·施密特（Carl Schmitt）的论述中，格罗伊斯将主权者的角色赋予了艺术家，在例外状态下，艺术家以装置的形式"逮捕"空间，从而暴力地建构

① 埃尔塞瑟，《博物馆中的电影院》。

② 鲍里斯·格罗伊斯，《装置的政治》["Politics of Installation," *e-flux* journal, no. 2 (January 2009), http://www.e-flux.com/journal/view/31]。

起自己的法律。艺术家因此成为展览公共领域的主权创立者。

刚接触这一观点时，我们或许会认为其只是重复了艺术家作为疯狂天才的古老迷思，或者更准确地说，是作为小资产阶级独裁者。然而关键在于，如果作为艺术生产方式行之有效，那么此模式就可以成为任何社会工厂的标准做法。在博物馆里，几乎每个人都试图表现得像一个主权者（或小资产阶级独裁者），这个观点怎么样？毕竟博物馆里的大众就是由相互竞争的主权者组成的：策展人、观众、艺术家、评论家。

让我们再仔细看看"作为主权者的观众"（spectator-as-sovereign）。评价展览时，许多人试图以传统资产阶级主体的妥协姿态来行使主权，他们的意图是（重新）掌控展览，驯服其不守规矩的多样性中包含的不同意义，宣布判决并分配价值。但遗憾的是，电影的持续时间无法实现这样的主体地位。电影把所有参与其中的人变成了工人，因此没有人能一览整体生产过程。所以，很多人（主要是评论家）对档案展及其冗长的电影时间感到沮丧。还记得人们对第十一届卡塞尔文献展中电影和录像时长的尖锐批评吗？增加电影时长意味着摧毁主权者

作出判断时占据的制高点。其还意味着观者无法将自己重新设定为观看的主体。博物馆中的电影使得概览、评价和综述成为不可能。局部印象主导总体。没有人能伪装成判断的掌控者而忽视真正的观看劳动。这一状况下，透明的、知情的、包容的对话即使能够发生也难以维系。

电影的问题表明博物馆并非公共领域，更确切地讲，电影展现出的反而是公共领域的持续空缺。可以说，关于电影的讨论恰恰将公共空间的缺失感公之于众。电影没有填补这部分遗失的空间而是保留其空缺。但是，电影同时也展现出在空缺之处持续创造的潜能和欲望。

大众的公共生活在部分不可见、非完全公开、碎片化的现实中运行——受控于隐秘的商品化进程。透明性、概览图以及绝对凝视都在这片阴云的遮蔽下变得浑浊晦涩。电影本身爆发出多样性——在空间层面分散开来的多屏展陈不再受单一视角的控制。全貌仍不可见。总有些东西是缺失的——人们错过影片某部分的放映，声音无法播放，屏幕自身消失不见，或者观看屏幕的最佳位置无处可寻。

断裂

不经意间，政治电影的问题已经发生反转。原本关于博物馆中政治电影的讨论现在变成工厂中的电影政治问题。传统上政治电影的目的是教育。电影是重要的"再现"手段，目的是在"现实"中实现特定效果。其评价标准是效率高低、能否带来革命性启发、观者政治意识的提升程度，或者，能否作为触发行动的潜在诱因。

如今，电影政治是后再现式的（post-representational）。它不教育群众，而是生产群众。它在空间和时间上连接着人群，将大众淹没在局部的不可见性之中，又使他们分散、移动、重组。电影政治不对人群说教就能将他们组织起来。它用不完整的、模糊的、支离破碎的目光取代了白色立方体中资产阶级主权观者的凝视。这种新的视觉属于"作为劳动者的观看者"（the spectator-as-laborer）。

还有一个超出以上讨论范围的问题。这些电

影装置究竟还缺少什么?[①] 让我们回到第十一届卡塞尔文献展的例子,据说这场展览向公众开放的电影资料超过了一个人能在 100 天内看完的内容量。甚至没有任何一名观众能扬言自己看完了展览全部的作品,更不用谈看懂这些作品的意义了。展览安排缺少什么十分明显:既然没有任何一名观众能够理解体量如此之大的作品集合体,那么就需要更多观众一起观看。事实上,这场展览只能通过多样的目光与视角观看,印象必须彼此补充。只有值夜班的警卫和所有观众轮替着观看,人们才能看完第十一届卡塞尔文献展全部的电影资料。为了理解自己观看的内容(以及如何观看),人们必须聚集在一起。这一共同活动与观众在展览中自恋地凝视着自己和他人的行为完全不同——它不直接忽略艺术作品(或只将其作为借口),而是将艺术作品提升至另一个层次。

　　博物馆中电影呼唤着多重凝视,这类凝视不再是集体的,而是共同的;尚未完成,但正在形成;虽然分散且独立,但可以被编辑为各种序列和组合。

① 亚特·祖米卓斯基(Artur Żmijewski)的作品《复数的民主》(*Democracies*,2009)就是一个很好的例子。这件作品是一个不同步的多屏幕装置,屏幕内容组合出数以万亿计的可能性。

凝视不再属于个体主宰者，更确切地说，是自欺欺人的主权者（即使像大卫·鲍伊所唱的"只当一天"）。它甚至不是共同劳动创造的产品，而是将其断裂点聚焦于生产力的范式。作为工厂的博物馆及其电影政治要求对缺失的、多重的主体作出解释。然而，通过展示主体的空缺和匮乏，两者同时激活了人们对这一主体的欲望。

电影政治

这是否意味着所有电影作品都政治化了？或者说，不同形式的电影政治还有区别吗？答案很简单。任何传统的电影作品都会试图再现既有的配置：大众的投射（即使并不对大众公开），让参与和剥削难以分辨。但是，政治性的电影艺术或许会试图创造一些完全不同的东西。

作为工厂的博物馆到底还缺少什么？一个出口。如果工厂无处不在，那么就不再有离开工厂的大门，工人也就无法摆脱残酷的生产力。政治电影或许可以成为人们离开"作为社会工厂的博物馆"（museum-as-social-factory）的屏幕出口。但是，出

口究竟在哪块屏幕上？当然是目前缺失的那块屏幕。

抗议的接合

每种接合（articulation）都是各要素（声音、图像、色彩、情感或教条）在时间和空间形成的蒙太奇。接合时刻的意义就在于此。要素只有处在特定连接中才能产生意义，而其在连接中所处的位置也会对意义产生影响。那么，抗议如何实现接合？抗议连接着什么，又是什么接连着它？

抗议的接合存在两个层面。首先，接合需要为抗议找到一种语言，在政治抗议中发声，或将其文字化和视觉化。其次，接合也塑造了抗议运动的结构或内部组织。换言之，存在两种不同的连接：一种是符号层面的连接，另一种是政治力量层面的连接。欲望与拒绝、吸引与排斥、不同元素间的矛盾与融合在两个层面同时发生。就抗议而言，接合问题不仅关联着表达方式的组织，还涉及组织方式的表达。

当然，抗议运动在许多层面存在接合：例如其

提出的方案、要求、自我义务、宣言和实施的行动。这还涉及蒙太奇——根据主题、优先级和盲点选择纳入或者排除。抗议运动形成的接合联结着不同的利益集团、非政府组织、政党、协会、个人或团体。联盟、结合、内斗、不和，甚至漠视都在此结构中得到表达。政治层面也存在一种蒙太奇——不断自我重塑的政治语法维系着利益的联合。这一层面的接合指的是抗议运动的内部组织形式。那么，这种政治蒙太奇的组织规则究竟是什么？

对于全球化持批判性态度的接合方式意味着什么？无论是在表达的组织层面还是在组织的表达层面。全球联合如何体现？不同的抗议运动如何实现联结？它们是挨在一起（换句话说，只是被简单地叠加起来），还是以其他方式彼此相连？抗议运动的形象是什么？是各个团体中"讲话者"累加的总和吗？还是表现冲突和游行的图片？或是什么新的描绘方式？其是抗议形式的反映吗？还是政治链条上的单个元素间新型关系的创造？以上关于接合的思考指向了一个特定的理论领域，即蒙太奇或电影剪辑理论。人们通常在政治理论领域分析艺术与政治的关系，而艺术往往只能作为政治理论的装饰品出现。但是，如果我们反过来将一

种艺术创作形式(即蒙太奇理论)与政治领域联系起来会发生什么? 换句话说,政治领域是如何被剪辑的? 这种接合方式又会衍生出何种政治意义?

生产链

我想以两个电影片段为例来讨论这些问题,根据接合方式分析其隐含或明确表达的政治思考。我将从一个非常具体的角度对这两部电影进行比较:两者都包含一组讨论其自身接合条件的镜头。两组电影镜头呈现出的是影片制作的生产链和生产程序。通过自反性地讨论两部影片产生政治意义的方式,分析其创造美学形式和政治要求的链条与蒙太奇,我希望能够阐明不同蒙太奇形式的政治意涵。

第一个电影片段出自《决战西雅图》(Show-down in Seattle),该片由西雅图独立媒体中心于1999年制作,由深碟电视台(Deep Dish TV)播出。第二个片段出自让-吕克·戈达尔和安妮-玛丽·米耶维尔(Anne-Marie Miéville)于1975年拍摄的电影《此处与彼处》(Ici et ailleurs)。两部影片都涉

及政治接合的跨国（transnational）与国际环境。《决战西雅图》记录了在西雅图发生的反对世贸组织谈判的抗议活动。影片展现出一系列抗议活动的内部接合如何达成不同利益间的异质组合。相比之下，《此处与彼处》表现的则是法国与巴勒斯坦政治关系的起伏波动（尤其是20世纪70年代）。该片对解放运动中各方的姿态、表现和无效联系进行了激进的批判。从表面看，这两部影片并不具有可比性。前者是一部快速制作生成的实用性纪录片，其作用是记载反对主流的信息，而《此处与彼处》记录的则是一个漫长甚至些许难堪的反思过程。后者没有将信息置于讨论的前景，而是着重于分析信息的组织和呈现。因此，我对两部影片的对比阐释并非对影片本身的评述，而只为揭示一个特定方面的意义，即影片对自身接合形式的反思。

《决战西雅图》

《决战西雅图》是一部慷慨激昂的纪录片，拍摄主题是1999年在西雅图开展的反对世贸组织会议

的抗议活动。① 影片按照时间顺序对抗议每天的进展和具体事件进行剪辑。街头抗议的事态穿插在世贸组织工作的背景介绍中。记录里还加入了许多简短的声明，来自不同政治团体的众多发言人，特别是工会，还有原住民团体和农民组织。影片（由五个部分组成，每部分半个小时）采用了传统的报告文学风格，格外激动人心。然而，《决战西雅图》也同时展示出一种特定的电影时空概念，用本雅明的术语解释就是"同质化"且"虚无"，内容被时间顺序和统一的空间关系限定。

在长达两个半小时的影片的结尾处，一个片段将观众带入电影制作现场，也就是位于西雅图的摄影棚。影片的制作过程令人印象深刻。整部电影在为期五天的抗议活动过程中完成拍摄和剪辑。节目每晚播出半小时。这需要大量的后勤工作。因此，媒体中心办公室的内部组织结构与商业电视演播室并无太大区别。我们可以看到无数摄像机拍下的素材如何进入演播室，被观看，被摘出可选用的部分，被剪辑为新的素材，等等。我们还可以

① 独立媒体中心（Independent Media Center），《决战西雅图》[*Showdown in Seattle* (New York: Deep Dish Television, 1999)]。

举出用于宣传的各类媒体,如传真、电话、互联网、卫星等。观众可以看到信息(画面和声音)的组织工作是如何进行的:如录像台、制作计划等。此片段呈现的是一条信息生产链,或者用制片人的话说,是"反信息"(counter-information)。由于与企业媒体所传播的信息刻意保持距离,反信息被加以负面的界定。这一过程是对企业媒体生产方式的忠实再现——尽管目的有所不同。

此种目的包含在许多比喻性描述中:"把话传出去""把信息递出去""把真相说出去"。《决战西雅图》要传播的是被称为真相的反信息,是"人民的声音",必须被听到。人民的声音被视为差异的统一,不同政治团体的联合,在电影时空的共鸣器中回荡,而其同质性从未受到质疑。

但是,我们不仅要问自己,如何表达并组织人民的声音,还要问问人民的声音究竟包括什么。《决战西雅图》对"人民的声音"这一表述的运用不存在问题:其指的是抗议团体、非政府组织、工会等的个体发言人声音的总和。他们的诉求和立场在影片许多长片段中得到表达,呈现方式是对讲话者进行头像特写。由于拍摄镜头在形式上非常相似,发言人的不同位置和立场也被标准化了,因此具有

可比性。形式成为一种标准化的语言，不同的陈述被转化为一系列形式上的等价物，将政治诉求连接在一起，就像传统媒体蒙太奇串联起画面和声音一样。如此看来，《决战西雅图》采用的形式与企业媒体所采用的形式完全相似，只是内容不同。《决战西雅图》表达的是交叠声音组合而成的"人民的声音"，即使发言者的不同政治诉求有时会彼此矛盾，比如环保主义者和工会成员、不同少数团体、女权团体，等等。影片并未清晰表现出媒介如何调和这些矛盾的诉求。取代缺失媒介作用的是电影式、政治性的增补（镜头、陈述和立场）以及一种美学形式上的连接，而这毫无疑问地回到了影片批评对象的组织原则中。①

《此处与彼处》深刻批判了此手法，对表达诉求进行简单的增补并不构成"人民的声音"——遭到质疑的还有"人民的声音"这一概念本身。

① 这并非暗示任何一部电影都能够完成此种媒介调和任务。只是说，电影可以守住立场，简单的誓言无法取代媒介的调和。

《此处与彼处》

《此处与彼处》的导演（或者说剪辑师）戈达尔和米耶维尔对有关民众的术语持彻底批判的立场。[①] 吉加·维尔托夫小组（戈达尔/让-皮埃尔·戈兰）于1970年受委托拍摄了一部关于巴勒斯坦解放组织（PLO）的影片。这部夸耀人民战斗的英雄主义宣传片名为《直至胜利》(Until Victory)，一直没有制作完成。影片由几个部分组成，标题分别为"武装斗争""政治工作""人民的意志"和"持久的战斗——直至胜利"。电影展示了巴解组织的战斗训练、演习、射击场景以及其引导的政治骚动。相似的镜头组成了几乎无意义的链条，每个画面都被迫表达出一种反帝国主义的幻想。四年后，在《此处与彼处》中，戈达尔和米耶维尔更为仔细地检查了一遍既有素材。他们注意到，巴解组织拥护者的一部分陈述从未被翻译，或从最开始就只是一种表

① 《此处与彼处》，让-吕克·戈达尔和安妮-玛丽·米耶维尔导演 (Neuilly-sur-Seine: Gaumont, 1975)。

演。戈达尔和米耶维尔反思了材料的刻意表现以及其中公然暴露的谎言——但最重要的是,他们反思了自己如何参与其中,自己如何组织画面和声音。他们追问到:"人民的声音"这一严肃的程式如何在影片中变为消除矛盾的民粹主义噪音?《国际歌》被剪辑进每一帧画面,就像在面包上抹黄油一样,这意味着什么? 以"人民的声音"为掩护,何种政治与美学观念被组合到了一起? 为什么所有要素不构成等式? 由此,戈达尔和米耶维尔得出了至关重要的结论:蒙太奇中,"和"(and)的叠加效果绝非没有丝毫问题。

如今,《此处与彼处》出奇地契合当下的境况。这并不是说其在中东冲突中选择了立场。正相反,这部影片的现实意义在于其对各种概念和规律提出的质疑。这些概念和规律将冲突与联结简化为背叛或忠诚的二元对立,将其消磨为确信无疑的增叠和虚假的因果关系。如果叠加的模式是错误的怎么办? 或者说,如果叠加效果中"和"并不代表加法,而是减法、除法,又或者根本不代表任何关系呢? 更具体地说,如果"此处"和"彼处"、"法国"和

"巴勒斯坦"中的"和"并不代表加法,而是代表减法呢①? 如果"和"实际上应该是"或者""因为",甚至是"恰恰相反"怎么办? 那么"人民的意愿"这类空话又是什么意思?

如果将以上讨论转换到政治层面,问题就变成:我们能够在何种基础上对不同立场进行政治意义上的比较,建立对等关系,甚至联盟? 究竟什么是可比的? 为了建立等同的关系链条,哪些东西被叠加起来,被剪辑到一起? 哪些差异和对立又被抹平? 如果这种政治蒙太奇的"和"专用于民粹主义动员怎么办? 如果民族主义者、贸易保护主义者、反犹主义者、阴谋论者、纳粹分子、宗教团体和反动派在反全球化的示威游行中聚在一起,结成一个令人沮丧的等量关系链,蒙太奇问题对当下抗议的接合又意味着什么? 这只是一个有关"确信无疑的加法原则"的例子吗? 一种盲目的"和",设想着将足够数量的不同利益叠加起来,在某个时刻其总和就能构成"人民"?

戈达尔和米耶维尔的批判不仅涉及政治接合,

① 2002 年犹太教会堂在法国被烧毁时,"此处"和"彼处"又意味着什么?

即内部组织的表达,还涉及表达的组织形式。两者密切相关。问题的关键在于怎样组合、编辑、安排图片与声音。按照大众文化原则进行组织的福特主义接合方式会按照其控制者的理论盲目地复制既有的模式,因此,我们必须打破这些理论并将其问题化。这也是戈达尔和米耶维尔关注画面与声音生产链的原因,即使他们选择的场景与西雅图独立媒体中心完全不同。戈达尔和米耶维尔展示了一群拿着图片的人,他们像被传送带运输一样从摄像机前走过,一个个将彼此推出画面。一排举着"战斗"图片的人由机器连接在一起,遵循着流水线和照相机的机械逻辑。在这组镜头中,戈达尔和米耶维尔将电影画面的时间组合方式转化为空间排列。显而易见的是,连续的画面并非一个接一个地出现,而是同时放映。图片并置在一起,观者的注意力被转移到取景和构图上,由此揭示出一种连接原理。蒙太奇中频繁出现的隐形叠加被问题化,与机器生产的逻辑建立了联系。通过反思蒙太奇中画面与声音构成的生产链,我们可以重新考虑电影再现普遍所需的条件。蒙太奇是画面与声音所构筑起的工业系统的产物,其连接方式从最开始就受到控制,正如《决战西雅图》中呈现影片制作过程的

片段标志性地采用了传统生产结构。

对比之下，戈达尔和米耶维尔则提出了另一种疑问：画面是如何悬挂在这条生产链之上的？如何连接在一起？是什么组织了画面的接合？此方式又会产生怎样的政治意义？在这里，我们看到的是一种实验性的连接情境，画面依据关联性被组织起来。来自纳粹德国、巴勒斯坦、拉丁美洲、越南和其他地方的画面与声音被疯狂地混合至一处，与一些民谣或是能唤起右翼和左翼语境中"人民"意象的歌曲结合在一起。这给人留下了一种印象，画面通过彼此连接就能自然而然地获得意义。但更为重要的是，不协调的连接同样会出现：集中营的图像和与《我们必胜》（Venceremos）的歌曲、希特勒的声音与美莱村（My Lai）大屠杀的照片、希特勒的声音和果尔达·梅厄（Golda Meir）的图片混合在一起。显然，我们所听到的"人民的声音"的表达方式极为多样化，其并非建立对等关系的基础。相反，这些组合恰恰揭露了"人民的声音"所竭力掩盖的极端政治矛盾。西奥多·阿多诺会这样表述，其在身份关系的无声胁迫中创造了尖锐的差异。不协调的连接产生了对立而非等同的关系，甚至引发了纯粹的恐惧——惧怕除了政治欲望所确信无疑的叠加

之外的一切。民粹主义等量关系链呈现的是围绕其自身的空洞存在，是虚无的、包容主义的"和"，持续不断地盲目叠加着，不受任何政治准则约束。

总之，我们可以说，"人民的声音"这一原则在两部影片中扮演了完全不同的角色。在《决战西雅图》中，"人民的声音"是组织原则，构成凝视但从未被问题化。此处"人民的声音"所发挥的作用如同盲点或空白。根据雅克·拉康的观点，其构成整个可见领域，但只有作为遮蔽物时才变得可见。"人民的声音"组织起等量关系链，不允许任何断裂；一个事实被掩藏起来，"人民的声音"自身的政治目标并未超越那种未被质疑的包容性概念。所以，"人民的声音"既是连接形成的组织原则，也是一种压迫。被压迫的是什么？"人民的声音"这一虚无的命题所压抑的一片空白，确切地说，是理应通过援引"人民"而使自身合法化的政治措施和目标。

那么，以"和"模式为基础的抗议运动的前景是什么？不惜一切代价达到包容是其首要目标吗？组织政治联盟是为了什么？为了谁？抗议必须制定何种目标和准则？（即使这些规制或许不太受民众欢迎。）难道不需要更激进地批判利用画面和声音传达意识形态的做法吗？难道传统的形式不恰

图 1　哈玛(Hama)牌用户友好型电影胶片接片机宣传图片，1972 年。

恰是对于被批判条件的模仿性依附吗？这不是一种仰仗欲望叠加的民粹主义形式的盲目信仰吗？这难道不意味着打破关系链有时比不惜一切将每个人都纳入关系网中更好吗？

加法还是乘方

那么，究竟是什么将一场运动变成反对运动？许多运动自称抗议，然而却理应被称为反动，甚至是彻头彻尾的法西斯运动。此类运动中，既有问题被令人窒息的越界行为不断激进化，破碎的身份就像骨头残渣一样在沿途散落。运动蕴含的能量从一个要素无缝滑向下一个要素——穿越同质化的空洞时间，如同穿过人群掀起的波浪。图像、声音和位置在不顾一切的包容性连接中毫无反思地联系在一起。一股巨大的动能在其中迸发——却只能让一切保持原样。

何种形式的政治蒙太奇运动能够产生对立的接合，而非叠加不同要素只为再现既有状况？或者换个说法，对于两种图像/要素进行怎样的蒙太奇组合才能够创造出超越和外在于这两种图像/要素

的事物？不再代表妥协，而是从属于另一种秩
序——就像有些人坚持敲击两块钝石，在昏黑中打
出一星火花？这样的火花（也可以称为政治的火
花）能否被创造的关键就在于接合。

艺术的政治：当代艺术
与后民主的转向

　　将政治视角代入艺术的标准方法假设了艺术可以通过某种方式再现政治问题。但是，还有一种更有趣的理解方式：艺术领域作为工作场域的政治。① 只需看看艺术究竟做些什么，而不是其表现。

　　在所有形式的艺术中，纯艺术与后福特主义的投机活动联系最为密切，其与闪光的、繁荣的、衰落的一切都息息相关。当代艺术并不是遥远的象牙塔中一门超脱凡俗的学科。恰恰相反，当代艺术完全置身新自由主义的浪潮之中。我们无法不想到此两者的联系，对当代艺术的大肆宣扬牵涉着应对经济增长减缓的缓冲政策。艺术炒作体现出全球

————————

　　① 我在拓展林宏璋(Hongjohn Lin)在 2010 年台北双年展策展声明中提出的概念 [Hongjohn Lin, "Curatorial Statement," in *10TB Taipei Biennial Guidebook* (Taipei: Taipei Fine Arts Museum, 2010), 10—11]。

经济的情感维度,其关联着庞氏骗局、信贷成瘾,以及消失的牛市。当代艺术是没有品牌的商标,可以随时贴在任何东西上;是迅速改头换面的捷径,向急需深度改造之处兜售产生新创造力的必需品;是赌博般的悬念和上层阶级寄宿学校教育般的严肃娱乐的结合物;是因高度缺乏管控而困顿崩溃的世界中获准经营的游乐场。如果当代艺术就是人们寻求的答案,那么问题就变成,它怎样才能让资本主义变得更美好?

当代艺术不仅关乎美,还关乎功能。在灾难性的资本主义中,艺术的功能是什么?在一场自上而下持续不断的阶级斗争中,财富从穷人转移到富人手中,当代艺术赖以生存的就是这次大规模、大范围财富再分配的残渣。[①] 当代艺术为原始积累增添了一线后概念式的狂热。此外,其影响范围也更加分散,重要的艺术中心不再仅仅设立在西方国家的

① 这被描述为一个全球性的、持续的征用过程,从 20 世纪 70 年代就已经开始。参见大卫·哈维(David Harvey),《新自由主义简史》[*A Brief History of Neoliberalism* (Oxford: Oxford University Press, 2005)]。至于由此产生的财富分配问题,赫尔辛基的联合国世界发展经济学研究院(UNU-WIDER)的一项研究发现,在 2000 年,最富有的那 1% 的人拥有全球资产的 40%,而世界最底层的人只拥有全球财富的 1%。参见 http://www.wider.unu.edu/events/past-events/2006-e-vents/en_GB/05-12-2006/.

大都市。如今，解构式的当代艺术博物馆可以突然出现在任何一个有自尊心的专制国家。一个侵犯人权的国家？那就让弗兰克·盖里(Frank Gehry)来建座博物馆吧！

全球古根海姆博物馆(The Global Guggen-heim)是一系列后民主寡头政治的文化炼油厂，无数国际双年展也是如此，其任务是提升和再教育过剩的人口。① 因此，艺术推进所推进的是多极地缘政治权力的重新分配，内部压迫、自上而下的阶级斗争，以及激进的"震慑加震惊"(shock-and-awe)政策加速了掠夺性经济的发展。

所以，当代艺术不仅反映了冷战后世界新秩序

————————

① 只举一个有关寡头介入的例子，参阅凯特·泰勒(Kate Tay-lor)和安德鲁·E.克雷默(Andrew E. Kramer)，《博物馆董事会成员卷入俄罗斯阴谋》["Museum Board Member Caught in Russian Intrigue," *New York Times*，April 27，2010，http:// www. nytimes. com/2010/04/28/ nyregion/28trustee. html]，虽然此类双年展遍及莫斯科、迪拜和许多所谓的过渡型地区，但我们不应将后民主当作一种非西方现象。申根地区就是后民主统治的一个杰出范例，那里有一整套未经民众投票授权的政治体制，还有相当一部分人被排除在公民之外(更不用提旧世界对民选法西斯日渐增长的偏爱)。2011 年，由爱丽丝·克里舍尔(Alice Creischer)、安德烈亚斯·西克曼(Andreas Siekmann)和马克斯·豪尔赫·欣德尔(Max Jorge Hinderer)在柏林世界文化宫举办的展览《波托西原则》(The Potosi Principle)从另一个具有历史意义的角度强调了寡头政治与图像生产之间的联系。

的过渡，还主动介入其中。T-Mobile 把跨国移动电话运营服务的旗帜插到什么地方，当代艺术就会成为当地不均衡发展的符号资本主义（semiocapitalism）的主要推动者。双核处理器所需原材料的开采工作中就有当代艺术的影子。当代艺术污染一切，用中产阶级审美改造一番，再蹂躏践踏。它引诱你，消磨你，然后突然离去，伤透你的心。从蒙古的沙漠到秘鲁的高原，当代艺术无处不在。最终当代艺术被拖进高古轩画廊，从头到脚都沾满鲜血和泥土，却激起人们一轮轮狂热的掌声。

当代艺术为何如此吸引人？这吸引力针对的又是谁？我有一种猜测：艺术生产是后民主式超资本主义（hypercapitalism）的镜像，貌似注定会成为冷战后的主导政治范式。它看上去无法预测、难以解释、精彩绝伦、变幻莫测、喜怒无常，受灵感与天才指引，恰如所有渴望施行独裁的政治寡头所希望看到的那样。妄想成为独裁者的人将政府视为一种潜在的、危险的艺术形式，他们想象中的自我非常契合人们对艺术家角色的传统理解。后民主政府与这种反复无常的男性—天才—艺术家想象有很多联系。其模糊混乱、腐败殆尽，并且完全不负责任。两种模式都在男性组织结构中运作，其民主

程度和你所在地的黑手党分会一样。法治？为什么不干脆把一切留给审美品位来决定？权力制衡？是支票和余额！良好的治理？是糟糕的策展！你知道当代政治寡头为什么爱当代艺术了吧：这正是他所需要的。

或许传统的艺术生产是私有化、征用和投机所创造的新贵阶层的榜样。但艺术品的实际生产同时也是许多新穷人谋求生存的工作坊，这些人是JPEG艺术大师和玩弄概念的骗子，也是时尚的画廊员工和过劳的内容提供者。艺术也是工作，更准确地说，是突击工作（strike work）。[①] 后福特主义式"你-能-从-事-所-有-工-作"的传送带上制造出的景观。突击或冲击工作是以异常速度进行着的情感劳动——热情、亢奋、高度受限。

突击手（strike workers）最初指的是苏联早期的超额劳动者。该词源于俄语中的表述"udarny trud"，意为"超级高产、充满热情的劳动"（"udar"的意思是震惊、突击、打击）。当其转化到现今的文化工厂时，突击工作则与震惊的感官体验相连。艺术

① 我参考了叶卡捷琳娜·德戈特（Ekaterina Degot）、科斯明·科斯蒂纳斯（Cosmin Costinaş）和大卫·里夫在2010年第一届乌拉尔工业双年展中提出的构思。

突击不是绘画、焊接和模具塑形，而是剽窃、闲聊和装腔作势。加速的艺术生产形式创造出冲击力和华丽感，带来了轰动效果和影响力。突击工作起源于斯大林主义的模范队伍，这一历史线索赋予了超生产性（hyperproductivity）范式一层额外的意涵。突击手以所有可能的尺寸和版本批量生产着情感、知觉和差异。强度或疏散，崇高或垃圾，现成品或既有现实——突击工作为消费者提供了他们从未设想过的一切。

突击工作以疲惫和节奏为食，在截止日期和策展人的废话中谋生，靠的是小道消息和协议细则。加速剥削也使其壮大。我猜，除家政和护理工作外，艺术是无偿劳动发生得最频繁的行业。在几乎所有的层级和功能中，艺术都要依赖不收薪资的实习生和自我剥削的表演者付出大把时间和精力来维持。这样的无偿劳动和肆意剥削是维持文化部门运转的隐形暗物质。

自由流动的突击手加上新（与旧）的精英和寡头，两者共同构成当代艺术政治的框架。后者把控着时代向后民主过渡，而前者则将其形象化。这一情况实际上说明什么？无非是当代艺术如何牵涉全球权力格局的变革。

当代艺术的主要劳动力由这样一群人组成：除了不停工作，他们并不符合任何传统劳动者形象。他们固执地抗拒加入任何可以评定社会阶层的事业。将这一群体直接归类为"大众"(multitude)或"人群"(crowd)不失为一条捷径，但如果探讨这些人是否属于流落全世界、已经彻底解域化、意识形态也自由流动的自由职业者，那么眼下的情况或许就不那么美好了：他们是一支用谷歌翻译交流的想象力后备军队。

这些脆弱的支持者注定无法形成一个新的阶级，他们很可能如同汉娜·阿伦特忿恨的描述，是"所有阶级抛弃的对象"。阿伦特口中一无所有的冒险家，那些随时准备被聘为殖民雇佣军和剥削者的都市皮条客和地痞流氓，如今被推向了叫作艺术世界的全球流通领域，他们的身影隐隐约约（且极度扭曲）地映射在创意突击手的队伍里。① 如果我们承认，今天的突击手所处的环境可能也处于变动之中（震惊式资本主义的混沌灾区），那么呈现在我

① 阿伦特有关品位的讨论可能是错误的。品位并不一定像她主张的那样（延续康德的观点）是民众的问题。在此语境中，品位意味着制造共识、塑造声誉和其他精妙的机制，而这些机制又会转变为艺术—历史的文献。面对现实吧：品位的政治与集体无关，而与收藏家有关；与普通大众无关，而与资助者有关；与分享无关，而与赞助有关。

们面前的定会是一幅非英雄主义、充满冲突和矛盾的艺术劳动图景。

我们必须面对事实：对艺术劳动而言，没有既成的抵抗和组织的方法。机会主义和竞争不是对此劳动形式的偏离，而是其固有的结构。这支劳动大军永远无法整齐划一地前进，除非跟着爆火的"嘎嘎小姐"（Lady Gaga）模仿视频跳舞。国际的联合已成为过去。现在，让我们继续生活在全球化中吧。

还有个坏消息：政治艺术通常回避讨论这类问题。[①] 探讨艺术领域本身的状况以及其中公然存在的腐败现象是一种禁忌——想想让那些大型双年展进入某些边缘地区所需的贿赂——大多数自诩具有政治性的艺术家都不会讨论这个话题。尽管政治艺术能够表现全球各地所谓的在地状况，并经常将不公正与贫困捆绑起来宣传，但是促成政治艺术自身生产和展示的条件仍旧几乎无人提及。甚至可以说，艺术的政治就是许多当代政治艺术的盲点。

① 当然，有许多值得称赞的伟大例外，我承认自己可能也会惭愧地低下头。

当然,体制批判向来对此类问题感兴趣。但今天,我们需要对这一批判进行更为广泛的延伸。[1]与关注艺术机构,甚至是整个再现领域的体制批判时代相比,艺术生产(消费、发行、营销等)在后民主的全球化进程中扮演的角色有所不同而且影响更广。例如一个相当荒谬但常见的现象,激进艺术当下得到的赞助往往来自最具剥削性的银行或军火商,这类艺术已经完全嵌入城市营销、品牌打造和社会工程建构的修辞中。[2]出于显而易见的原因,政治艺术很少讨论此类现象。多数情况下,政治艺术只满足于让人们感受带有异域色彩的自我族裔

[1]　亚历克斯·阿尔贝罗和布莱克·史蒂姆森(Blake Stimson)主编的《体制批判》(*Institutional Critique*)也提到了这一点(Cambridge, MA: MIT Press, 2009)。另参见在线期刊《变革》(*transform*)的各期合集:http:// transform. eipcp. net/transversal/0106。

[2]　最近古根海姆可见性研究小组(Guggenheim Visibility Study Group)在奥斯陆海尼·昂斯塔德艺术中心举办了展览。这是一个非常有趣的项目,由诺梅达和吉帝米纳斯·乌尔伯纳斯(Nomeda and Gediminas Urbonas)共同完成,作品揭示了当地(部分为本土原生)艺术场景与古根海姆特许经营系统之间的张力。此研究在一个案例中详细分析了古根海姆效应。参见 http://www. vilma. cc/2G/;另参见约瑟巴·祖拉伊卡(Joseba Zulaika),《毕尔巴鄂古根海姆美术馆》[*Guggenheim Bilbao Museoa: Museums, Architecture, and City Renewal* (Reno: University of Nevada Press, 2003)]。另外一个案例研究:比特·韦伯(Beat Weber)和特蕾泽·考夫曼(Therese Kaufmann),《基金会、国务卿和银行:深入私人机构的文化政策》["The Foundation, the (转下页)

化,摆出一副干练的姿态,再传达些激进的怀旧情绪。

我当然不是在主张采取一种无罪的立场。① 最好的情况下,这种立场只能是虚幻的,最坏的情况下,就是成为另一个卖点。最重要的是,主张艺术无罪的立场很无趣。但我确实认为,如果政治艺术家能够直面这些问题,而不是安然充当斯大林式现实主义者、美国有线电视新闻网(CNN)情境主义者,或是"杰米·奥利弗—对谈—假释官"这类社会

(接上页) State Secretary and the Bank: A Journey into the Cultural Policy of a Private Institution," *transform* (April 25, 2006), http://transform. eipcp. net/correspondence/1145970626]。另参见玛莎·罗斯勒(Martha Rosler),《卷钱就跑? 政治性和社会批判性艺术能否"生存"》["Take the Money and Run? Can Political and Socio-Critical Art 'Survive'? *e-flux* journal, no. 12, http://www. e-flux. com/journal/view/107];以及特尔达德·佐尔哈德尔(Tirdad Zolghadr),《第十一届伊斯坦布尔双年展》["11th Istanbul Biennial," *frieze*, no. 127 (November-December 2009), http://www. frieze. com/issue/ review/11th_istanbul_biennial/]。

① 这一点很明显,因为本文在 *e-flux* 期刊上的发表同样是一种附加的广告。另外,这些广告也可能是在夸耀我自己的表现,所以情况就更加复杂了。虽然是自我重复,但我想强调,我不认为艺术无罪是一种政治立场,我认为其是一种与政治无关的道德立场。有一个与此相关的精彩评论,请参考路易斯·加泽尼泽(Luis Camnitzer)在柏林世界文化宫举办的"马可·波罗综合征"(Marco Polo Syndrome)研讨会(1995 年 4 月 11 日)上发表的《艺术中的腐败/腐败的艺术》("The Corruption in the Arts / the Art of Corruption")。参见 http://www. universes-in-universe. de/ magazin/marco-polo/s-camnitzer. htm。

工程师,政治艺术也许会变得更有意义。是时候把苏联的纪念品艺术扔进垃圾桶了。如果政治被视为他者,被当作发生在别处的事,总是被归于被剥夺权利、无法发声的群体,那我们最终会错过如今赋予艺术本身政治性的存在:艺术作为劳动、冲突,以及……乐趣发生的场域。这是资本矛盾的集中地,在此处全球与地方产生出极其愉快又时而骇人的误解。

艺术领域充斥着极端的矛盾和前所未有的剥削。其包含着权力交易、投机买卖、金融控制,以及大规模的、欺诈性的操纵。但是艺术也充满共性、运动、能量,以及欲望。在最佳迭代版本中,艺术是一个由流动的突击工作者、四处奔波着贩卖自我感知的推销员、少年技术鬼才、预算敲诈专家、超音速翻译员、博士实习生,以及其他数字流浪者和临时工组成的无与伦比的世界性舞台。其原则强硬但不容批评,散发着塑料般的梦幻感。在这里,竞争残酷无情,团结才是唯一异质的表达方式。到处都是迷人的无赖、恃强凌弱的国王和差点成功的选美皇后。艺术是 HDMI 接口、CMYK 模式、LGBT 群体。自命不凡、若即若离、摄人心魄。

这个烂摊子靠着大量辛勤工作的女性付出全

部精力来维持。在资本的严密监视和控制下,蜂窝式的情感劳动深深卷入自身的多重矛盾之中。这一切都使得艺术与当代现实息息相关。艺术之所以影响现实,正是因为其与现实的方方面面都纠缠在一起。其是混乱的、根深蒂固的、充满困扰的、不可抗拒的存在。我们可以尝试将艺术理解为一个政治空间,而不是企图再现总是发生在别处的政治。艺术不在政治之外,但政治存在于艺术的生产、传播和接受之中。承认这一点,我们或许就能超越再现政治的平面,开启另一种政治,而它就在我们眼前,随时准备敞开怀抱。

艺术作为职业/占领：
生命自主性的主张

我要你拿出手机。打开视频录制。录下几秒钟内你看到的任何东西。不要剪辑。你可以走动，也可以平移和缩放镜头。只许使用手机内置的特效。坚持一个月，每天如此。现在停下来。听着。

让我们从一个简单的命题开始：过去属于工作（work）的事越来越多地转变为职业（occupation）。[1]

术语上的变化或许看似微不足道。但事实上，从工作到职业的转型过程中几乎所有事情都变了，包括经济框架及其对空间和时间性的影响。

如果我们将工作视为劳动，就意味着存在开端、生产者和最终的劳动成果。工作主要被视为达到目的所使用的手段：产品、报酬或工资。这是一

[1] 我的想法来自"胡萝卜工人集体"（Carrotworkers' Collective）的精彩观察。参见《论免费劳动》["On Free Labour," http://carrot-workers. wordpress. com/ on-free-labour/]。

种工具性关系。工作通过异化生产主体。

职业则恰恰相反。职业使人保持忙碌,而非让人进行有偿劳动。[①] 职业不取决于任何成果,也没有必然的结论。因此,其不涉及传统意义上的异化,也没有相应的主体性概念。职业不一定需要报酬,因为人们认为其过程自带满足感。除了时间本身的流逝,职业不存在时间性框架。职业不以生产者/工作者为中心,而是包括消费者、复制者,甚至破坏者、时间浪费者和旁观者——本质上就是任何寻求分散注意力或达成深度联结的人。

职业/占领

从工作到职业的转变适用于当代日常活动的各个领域。这一改变远大于人们常提及的从福特主义经济到后福特主义经济的转型。职业不再被视为赚取利润的手段,而是成为消费时间和资源的方式。从以生产为基础的经济到以浪费为动力的

[①] "欧盟提倡的用语是'职业'(occupation)而不是'就业'(employment),这标志着一种微妙但有趣的语义转变,让活跃人口保持'忙碌',而不是努力创造就业机会。"同前。

经济，从时间的演进到时间的耗费甚至荒度，从划
分明确的空间到错综复杂的领域，转变的趋势由此
显露。

最重要的也许是这一点：职业不像传统劳动那
样是为了达到目的采用的手段。多数情况下，职业
本身就是目的。

职业与活动、服务、注意力的分散、疗愈，以及
参与感有关，但也与征服、入侵和控制有关。在军
事上，代表"职业"的"occupation"一词也有"占领"的
含义，涉及极端权力关系、空间复杂化，还有三维主
权。占领是占领者强加给被占领者的，被占领者可
以反抗或不反抗。占领的目的往往是扩张，但也包
括消除、扼杀和抑制自主性。

占领往往意味着无休止的调解、永久的过程、
不确定的谈判和模糊的空间划分。没有可预见的
结果或固定的解决方案。占领也指挪用、殖民和压
榨。就过程而言，占领既是永久性的又是不均衡
的，其内涵对被占领者和占领者来说完全不同。

当然，"occupation"一词具有不同的字面意义。
但是，此表述所具有的摹仿力可以作用于每种不同
的释义并且拉近不同含义间的距离。这个词本身
就有一种神奇的亲和力：当发音相同时，相似性蕴

图 2　网上搜到的实习生肖像。这名实习生名叫朱斯蒂娜（Justine），就像萨德侯爵（Marquis de Sade）1791 年的著作《朱斯蒂娜，或美德的不幸》（*Justine，or The Misfortunes of Virtue*）中的主人公。

含的力量就会在词语内部发生作用。[①] 命名带来的影响可以跨越差异，迫使原本被传统、利益和特权分隔并定级的情境变得相近。

作为艺术的职业/占领

在艺术的语境中，从工作到职业的转变还具有另外一层含义。艺术作品在此过程中会发生什么变化？其是否也会转变为一种职业/占领？

某种意义上的确如此。过去仅作为物品或产品出现的（艺术）作品如今趋向于以活动或表演的形式呈现。在紧张的预算和注意力限度允许的范围内，艺术活动可以无穷无尽地持续下去。当下，传统的艺术品大多必须与"作为过程的艺术"(art as a process)共存。艺术已经变成一种职业。[②]

　① 瓦尔特·本雅明，《相似论》["Doctrine of the Similar," in *Selected Writings*, eds. Marcus Bullock and Michael W. Jennings, trans. Howard Eiland (Cambridge, MA: Belknap Press, 1999), 2: 694－711, esp. 696]。

　② 甚至可以说，艺术品与产品的概念相互绑定（捆绑在一个复杂的估价系统中）。作为职业/占领的艺术将创作即刻变成商品，从而绕过了生产的最终结果。

艺术让人们（观众和其他许多人）保持忙碌状态，在此意义上，艺术构成一种职业/占领。在许多富裕国家，艺术是一种相当受欢迎的职业规划。在文化工作场所，艺术自带满足感且无需报酬的观念已经被广泛接受。文化工业模式下的经济运行提供了更多的职业选择（以及分散注意力的方法），而从业者大多免费工作。另外，如今还有一些以艺术教育为噱头的职业规划。越来越多的研究生深造项目出现了，让未来艺术家暂时免受（公共或私人）艺术市场的压力干扰。当下的艺术教育需要更长的时间，其创造出一个职业区域，生产更少的"作品"，却涉及更多的过程、不同形式的知识、可参与的领域和关系的平面。这一区域还产生了更多的教育者、中介人、导师，甚至是警卫员，所有人的职业条件都是过程性的（薪资待遇很差，甚至没有报酬）。

"Occupation"一词专业化和军事化的含义意外地交织在一起，警卫或服务人员的角色分辨中出现了一个矛盾的空间。最近，芝加哥大学的一位教授

建议博物馆的警卫应该配备武器。[①] 当然，他主要指的是伊拉克等（前）被占领国家和其他政治动荡地区的博物馆警卫员，但是此观点引证了公民秩序存在崩溃的可能性，因此第一世界包含的领域也被纳进讨论的范围。更重要的是，作为消磨时间的手段，艺术职业与博物馆警卫（其中有些人可能本来就是退伍军人）在军事意义上实行的空间控制交叠在一起。安保措施的加强让艺术场域发生变异，将博物馆和画廊铭刻于潜在暴力演进阶段的基因序列中。

在艺术职业复杂的拓扑结构中，另一个典型的案例是实习生的角色（在博物馆、画廊，或者很可能

① 约翰·胡柏(John Hooper)对劳伦斯·罗斯菲尔德(Lawrence Rothfield)的转引，参考《教授表示，应该武装博物馆警卫以防止抢劫》["Arm museum guards to prevent looting, says professor," *Guardian*, July 10, 2011, http://www. guardian. co. uk/culture/2011/jul/10/arm-museum-guards-looting-war]。"芝加哥大学文化政策中心主任劳伦斯·罗斯菲尔德教授告诉《卫报》，政府部门、基金会和地方当局'不应假设防止抢劫者和专业艺术品窃贼盗取藏品所需的严酷治安工作仅仅属于国民警察或其他非他们直属的组织'。这一言论发表在艺术品犯罪研究协会(ARCA)年会之前，该会议周末在意大利中部小镇阿梅利亚举行。罗斯菲尔德说，他还希望看到博物馆工作人员、看守者和其他工作者接受关于人群控制的全面培训。不限于发展中国家。"

是在一个独立项目中）。[①]"实习生"（intern）一词与关押、禁闭和拘留有关，无论非自愿或自愿。她本应在系统内部，却被排除在系统薪资外。她在劳动范围内，却在劳动报酬范围外：实习生被困在一个同时容纳外部又排除内部的空间中。因此，实习生工作的用途是维系自身的占领状态。

上述两个例子中都出现了一个具有不同占领性强度的破碎时空。时空中区域彼此隔绝，但又环环相扣、相互依存。艺术职业的示意图揭示出一个关卡式的系统，其中有看门人、准入等级，以及对行动和信息的严密管理。这一结构复杂得令人吃惊。有些部分被强行固定，被剥夺和压制自主性，以便让其他部分保有更大的流动性。占领是双向的：强行夺取和拒斥，容纳和排除，对访问和流动加以管控。此模式经常但并不总是遵循阶级和政治经济的断层线，或许这并不令人惊讶。

在世界上较为贫穷和欠发达的地区，艺术的直接控制力似乎有所减弱。但在这些地方，作为职业/占领的艺术（art-as-occupation）可以更有力地服

务于资本主义内部更大程度的意识形态偏转，甚至
从被剥夺权利的劳动中获取实际利益。[1] 在这里，
艺术家以苦难为原材料，流动、自由、都市的肮脏混
乱被再次利用。艺术将贫困街区装扮为城市废墟，
使其完成审美"升级"，等这些街区变成时尚潮流地
之后再赶走长期居住在那里的人。[2] 因此，艺术参
与了空间的结构化和等级化转变，以及空间的攫
取、升级，或者降级；通过分散人的注意力或激励人
专注投入的类生产性活动（虽然基本上没有报酬），
艺术组织、浪费或仅仅是消磨了时间；艺术分配不
同的角色，无论是艺术家、观众、自由策展人，还是
将手机视频上传到博物馆网站上的人。

　　总体而言，艺术是不平等全球体系的一部分，
这一体系使得世界上某些地区发展滞后，同时又过

[1]　瓦利德·拉德（Walid Raad）最近对阿布扎比古根海姆博物馆
的建设及相关劳动问题提出的批评。参见本·戴维斯（Ben Davis），《瓦
利德·拉德关于阿布扎比古根海姆的访谈》（"Interview with Walid
Raad About the Guggenheim Abu Dhabi," *ARTINFO*, June 9, 2011,
http://www.artinfo.com/news/story/37846/walid-raad-onwhy-the-
guggenheim-abu-dhabimust-be-built-on-a-foundation-ofworkers-rights/）。

[2]　请重点参考玛莎·罗斯勒（Martha Rosler）的《文化阶级》（文
章由三部分组成）["Culture Class: Art, Creativity, Urbanism," *e-flux*
journal, no. 21 (December 2010); no. 23 (March 2011); and no. 25
(May 2011)]。

度发展了另一些地区,两类地区间的界限相互交错并且彼此重叠。

生活与自主性

除去以上提到的,艺术并未止步于占领人、空间或时间。艺术还占领了生活本身。

为什么会这样? 让我们绕开这些话题,先从艺术的自主性谈起。艺术自主性传统的前提不是占领而是分离——更准确地说,是艺术与生活的分离。[①] 随着艺术生产在分工日渐精细的工业世界中变得更为专业化,艺术越来越脱离直接的功能性。[②] 艺术虽然表面上避免了自身的工具化,却同时失去

① 这些段落完全归功于斯芬·吕提肯的精彩文章的影响。参见《于无所不在的自主性边界上行动》["Acting on the Omnipresent Fron-tiers of Autonomy," in *To The Arts, Citizens!*, eds. Óscar Faria and João Fernandes (Porto: Serralves, 2010), 146—67]。吕提肯还委托撰写了这篇稿件最初的版本,"黑箱"版本将在《开放》(*OPEN*)杂志特刊上发表。

② 这一现象已经十分明显。艺术在划分感官、阶级和资产阶级主体性方面显然仍发挥着重要作用,即使其已经越来越脱离宗教性或外部的再现功能。艺术自主性的自我呈现冷漠且冷静,但同时是对资本主义商品形式和结构的模仿。

了社会意义。为了解决这一问题,先锋派曾经尝试打破艺术的壁垒,重新建立艺术与生活的联系。

　　他们希望艺术融入生活,从生活中获得革命性的撼动力。但事实正相反。更进一步讲,生活已经被艺术占领,艺术最初对生活和日常实践的短暂回归逐渐沦为一种常规入侵,进而又演变成持续的占领。如今,艺术对生活的侵犯不再是例外而是规则。艺术自主性的本意是区分艺术与生活日常所属的区域(世俗、意向性、实用性、生产和工具理性),使艺术远离效率的规制和社会的胁迫。然而,这一未完全隔绝的区域随后吸纳了艺术最初所弃绝的一切,在自身的美学范式中重塑了旧的秩序。艺术融入生活曾经是一项政治计划(对于左派和右派都是如此),但如今却变成了一项美学计划,生活被并入艺术之中,这与政治整体上的审美化转向不谋而合。

　　在日常活动的各个层面,艺术不仅入侵还占领了生活。这并不意味着艺术无所不在。只是说,艺术已经建立起一种复杂的拓扑结构,既包含压倒性的在场,也存在空隙间的缺席,两者都对日常生活产生影响。

核对清单

你或许会回答，除了偶尔接触，我和艺术没有任何关系！我的生活怎么会被艺术占领？也许下列问题中有一些符合你的情况：

艺术是否伪装成无休止的自我表演来占据你？[①] 你是否一醒来就感觉到一种多重性？你是否时刻都在进行自动展示？

你是否被美化、改良、升级，或试图这样对待其他人/物？你的房租是否因为一群拿着画笔的孩子搬进隔壁破旧的废楼而翻了一倍？你的情感是被设定好的吗？或者，你觉得自己被 iPhone 设定

① 艺术团体"隐形委员会"(The Invisible Committee)提出了与职业性表演相关的术语："在一个生产失去生产对象的社会中，自我生产正在成为主流职业；就像一个被赶出自己店铺的木匠，在绝望中开始自己敲打和锯断自己。年轻人为了面试挤出笑容，为获得竞争优势美白牙齿，为夜总会吹嘘企业精神，为晋升学习英语，为阶级越迁离婚或结婚，为了更好地'处理冲突'去参加领导力课程或进行'自我完善'。一位专家说，'最亲密的自我完善会让情绪更加稳定，让人际关系更加流畅和开放，让思维更加敏锐，从而帮助人获取更好的经济效益。'""隐形委员会"，《即将来临的暴动》[The Coming Insurrection, Los Angeles: Semiotext(e)，2009，16]。

了吗?

又或者,恰恰相反,接触艺术(以及艺术创作)的机会正在被剥夺、削减、切断、逐渐枯竭,被藏匿在难以逾越的障碍之后? 这一领域的劳动是无偿的吗? 你所生活的城市是否将大部分文化预算用于资助一次性的艺术展览? 你所在地区的概念艺术是否归剥削性的银行私有?

以上所有现象都是艺术性占领的症候。一方面,艺术性占领完全侵入了生活,另一方面,艺术性占领又阻断了许多的艺术流通。

分工

当然,即使前卫艺术家愿意,他们也无法单靠自己就消解艺术与生活的边界。其中一个原因与艺术自主性的根源中一个相当矛盾的转变有关。彼得·比格尔(Peter Bürger)认为,艺术之所以能在资产阶级资本主义体系中获得特殊地位,是因为艺术家拒绝遵循其他职业要求的专业分工。虽然在当时这一特征刺激了人们对艺术自主性的追求,但是随着近来新自由主义生产方式逐渐拓展到更多

职业领域,劳动分工也开始发生逆转。[1] 艺术家作为业余爱好者和生命政治设计者的角色被其他人取代,例如,作为创新者的职员、作为创业者的技术员、作为工程师的工人、作为天才的管理者,以及(最糟的是)作为革命者的行政人员。执行多重任务是当代许多职业形式的模板,其标志着劳动分工的逆转:不同职业开始融合或是彼此混淆。作为创意博学家,艺术家成为一种榜样(或借口),让普遍存在的职业浅薄性和过度劳累合法化,从而节省下专业化劳动所需的费用。

如果艺术自主性起源于对劳动分工的拒斥(以及随之而来的异化和屈从),那么这种抵抗力如今已被重新纳入新自由主义的生产模式,为的是解放金融扩张沉睡的潜力。这样一来,自主性的逻辑逐渐蔓延,直至融入新的主流意识形态,其主张的是灵活性和自主创业,而这又赋予了自主性新的政治含义。20 世纪 70 年代的工人、女权主义和青年运

① 彼得·比格尔,《先锋派理论》[*Theory of the Avant-Garde* (Minneapolis: University of Minnesota Press, 1984)]。

动开始寻求劳动和工厂制度外的自主性。① 资本对此的反应是设计出其专属的自主性：资本脱离工人的自主性。② 各类斗争中的反叛性、自主性力量成为资本主义重塑劳动关系的催化剂。把握自身决定权的愿望被重新组合为独立创业的商业模式，克服异化的希望被转化成一系列的自我迷恋和对职业的过度认同。只有在这种语境下，我们才能理解为什么人们会相信当代职业所承诺的非异化的生

① 这一点也可以与自治主义思想的经典文本产生联系，例如收录在西尔维尔·洛特兰热（Sylvère Lotringer）和克里斯蒂安·马拉齐（Christian Marazzi）编著的《自治：后政治性政治》中的文章［*Autonomia：PostPolitical Politics*，Los Angeles：Semiotext(e)，2007］。

② 安东尼奥·奈格里（Antonio Negri）详细阐述了 20 世纪 70 年代后意大利北部劳动力的结构调整情况，而保罗·维尔诺和弗兰克·"比弗"·布拉迪都强调，70 年代抗拒劳动的趋势以及反叛性女权运动、青年运动和工人运动所表现出的自主性倾向已经再次转化为新颖、灵活和企业化的压迫形式。最近，布拉迪提到一些新状况，例如主观上认同劳动及其自我延续性的自恋成分。参见安东尼奥·奈格里，《生产网络和地域：意大利东北部的案例》["Reti produttive e territori：il caso del Nord-Est italiano," in *L'inverno è finito：Scritti sulla trasformazione negata (1989—1995)*，ed. Giovanni Caccia（Rome：Castelvecchi，1996），66—80]；保罗·维尔诺，«还记得反革命吗？»["Do You Remember Counterrevolution?" in *Radical Thought in Italy：A Potential Politics*，eds. Michael Hardt and Paolo Virno（Minneapolis：University of Minnesota Press，1996)]；以及弗兰克·"比弗"·布拉迪，《灵魂在工作》[*The Soul at Work：From Alienation to Autonomy*，Los Angeles：Semiotext(e)，2010]。

活方式自带某种满足感。但职业暗示的脱离异化成了一种更加普遍的自我压迫，而这可能比传统的异化更糟。①

由此看来，围绕自主权的斗争以及（特别是）资本对其的反应深深植根于从工作到职业/占领的转变之中。正如我们所看到的，此转变所基于的范例是拒绝劳动分工、过着非异化生活的艺术家。这是新的职业化/占领性生活方式的模板之一，其无所不包，充满激情，自我压抑，自恋到骨子里。

用阿伦·卡普罗（Allan Kaprow）的话说：画廊的生活就像在墓地做爱。② 我们还可以补充一点，当画廊里的一切反过来涌入生活中时，情况甚至会变得更糟：当画廊/墓地入侵生活，人们会渐渐感到自己无法忍受在其余任何地方做爱。③

① 我曾多次提出，人们不应逃避异化，而是应该拥抱异化以及与之相伴的客观性和客体性状态。

② 参见《博物馆是什么？与罗伯特·史密森对话》["What Is a Museum? Dialogue with Robert Smithson," *Museum World* no. 9 (1967), reprinted in Jack Flam, ed., *The Writings of Robert Smithson* (New York: New York University Press, 1979), 43—51]。

③ 记住，"occupation"还有一个如今不再使用的含义。在 15 和 16 世纪，"to occupy"是"发生性关系"的委婉说法，而这一用法在 17 和 18 世纪几乎完全消失。

占据，再一次

也许是时候开始探讨"occupation"另外的含义了，其源于近年来无数私自占用和接管的行为。正如 2008 年纽约新学院大学的占据者所强调的，这一类占据行为试图干预被占据的时间和空间所具有的控制形式，而非简单地封锁和固定住特定的区域：

> 占据行为要求反转空间的标准维度。占据行动中的空间不仅是我们身体的容器，还是一个被商品逻辑封冻的潜能之地。在占据行为中，我们必须以战略家的身份，从拓扑学的角度来看待空间，由此提问：空间的洞口、入口和出口在哪里？怎样才能使其脱离异化，摆脱识别，失去效用，实现共产化？①

① "隐形委员会"，《先入为主：占领的逻辑》[*Preoccupied：The Logic of Occupation*（2009），11]。

　　解冻沉睡在凝固的被占据空间中的力量，意味着要重新阐明其功能性用途，使其作为社会压迫方法的功用变得不再高效，不具有工具性和目的性。这同时意味着先让占据行为非军事化（至少在等级制度层面），然后再以另外一种方式将其军事化。现在，从作为职业/占领的艺术中解放艺术空间似乎是一个自相矛盾的任务，尤其是当艺术空间超越传统的画廊时。另一面，我们也不难想象这些空间如何以一种非效率性、非工具性、非生产性的方式完成运作。

　　但我们应该占据哪一处空间呢？当然，当下有关占据博物馆、画廊和其他艺术空间的建议比比皆是。这丝毫没有问题；所有这些空间都应该被占据，现在、将来、永远。但同样的，这些空间都无法在严格意义上与我们自己所占据的多重空间共存。与艺术领域相连的大多是不协调的区域，其缝合并连接起占领我们的不连贯时空聚合体。归根结底，人们可能不得不离开被占据的场域，回到家中做以前被称为劳动的事：擦掉催泪瓦斯，去托儿所接孩

子，然后继续生活。① 生活发生在广阔而不可预知的占领区，而生命就在这里被占领。我建议我们占领这个空间。但它在哪里？如何才能占据它？

职业域/占领区

职业域/占领区不是单一的物理场所，当然也不处于任何现存的被占据的领土范围内。它是一个情感空间，由撕裂的现实提供物质支持。它可以在任何时间、任何地点出现。它的存在是一种可能性的体验。它或许是一系列复合的蒙太奇动作，包括穿越取样检查站、机场安检、收银台、空中视角、人体扫描仪、分散的劳动、旋转玻璃门、免税店。我是怎么知道的？还记得这篇文章的开头吗？我让你们每天用手机做几秒钟的记录。好吧，这就是我手机里累积下来的镜头；我在职业域/占领区行走，连续数月不停。

穿越寒冷冬日的阳光，还有那些逐渐被遗忘的

① 与其他类型的占领方式相比，未经许可占用住所（squatting）的方式在空间和时间上都受到限制。

暴动,那些曾由手机维系和扩展的瞬间。分享给渴望春天的人们。一个必不可少、攸关生死、无法逃避的春天。但是今年,春天没有到来。夏天来了,秋天也是。冬天再一次降临,而春天却丝毫没有靠近。占领发生后就停滞在那里,被踩在脚下,被瓦斯淹没,被枪击。那一年,人们勇敢、迫切、热情地斗争着,为了抵达春天。春天依然遥不可及。当春天被暴力掩藏,我在手机里记录下了这组镜头。驱动画面的是催泪瓦斯、破碎的心和永恒的过渡状态。记录对春天的追寻。

　　镜头跳切到盘旋在大片墓地上空的眼镜蛇型直升机,再划变转场到购物中心,用马赛克效果切换到垃圾邮件过滤器、SIM 卡、游牧织工;再用螺旋效果转场到边境拘留、儿童保育和数字疲劳。① 催泪瓦斯聚集的云雾消散在高层建筑间。极度愤怒。职业域/占领区是一个被封闭、榨取、圈禁和不断骚扰的地方,人们在这里被推搡,被居高临下地对待,被监视,被限期,被拘留,被推迟,被催促。职业域/占领区鼓励人们进入这样一种状态,总是太迟或太

　　① 这组镜头的形式参考了伊姆里·卡恩(Imri Kahn)精彩的视频《丽贝卡做到了!》(*Rebecca makes it!*)。这组画面在视频中展示的图像有所不同。

早,被剥夺注意力,全然不知所措,处于迷失和坠落之中。

你的手机带你走过这段旅程,把你逼疯,榨取你的价值。它像婴儿一样哭哭啼啼,像情人一样软语细声,向你狂轰滥炸,索取你的时间、空间、注意力、信用卡号,让你感到窒息、失控、尴尬、愤怒。它把你的生活复制粘贴到无数难以辨识的图片之上,这些图片没有意义,没有受众,没有目的,却能产生影响,造成冲击,快速传播。它积攒着情书、辱骂、发票、草稿、无休止的交流。它被追踪并扫描,把你变成透明的数字,变成运动中的一片模糊。它是数字之眼,是你握在手里的一颗心。它是证人,也是告密者。如果它暴露了你的位置,就意味着你曾到过那里。如果你拍下了向你开枪的狙击手,那么你的手机就曾直面枪手的瞄准镜。他将被镜头框住并固定,成为失去面孔的像素组合体。① 你的手机就是企业为你设定的大脑,是你如产品一样的心脏,是你眼中 Apple 商标般的瞳孔。

你的生活被凝缩为一件掌中之物,随时都可能

① 这一描述的直接灵感来自拉比·姆鲁埃(Rabih Mroué)的精彩讲座《像素化革命》(The Pixelated Revolution),关于手机在近期叙利亚起义中的作用。

被摔到墙上却依然报之以微笑，即使全身碎裂也要你下达截止日期，总是记录、打断着一切。

职业域/占领区是一个绿色屏幕组成的领域，在扫描、复制粘贴的操作中被疯狂地组装和揣测，被不和谐地输入、拷贝和销毁，打碎着生命与心灵。此空间不仅受三维主权的支配，还受四维主权的支配，因为其占据了时间；还被五维主权支配，因为其在虚拟世界中实施统治；在杜比环绕声里，此空间还受到无限维度主权自上而下、超越所有、横跨一切的支配。非同步的时间与空间相撞；失控的资本、绝望和欲望发出阵阵痉挛。

此处与彼处、此时与彼时、延迟与回声、过去与未来、白天与黑夜，一切就像未渲染的数字效果般嵌入彼此。时间性和空间性的职业/占领相互交错，制造出个性化的时间线，在碎片化的生产流程和增强的军事现实中不断强化。职业/占领可以被记录和物化，从而变得有形且真实。其是运动中的物，由弱影像构成，又将流动性赋予物质现实。需要强调的是，这不仅是个体或者主观运动留下的被动残余，更是借助职业/占领创造个体的序列组合，而此状况又让个体反过来受制于职业/占领。作为冲突力量的物质性浓缩，职业/占领催化出抵抗、机

会主义和顺从,触发彻底的终结和热情的逃离。其掌控、震撼、蛊惑一切。

我可能用手机给你发送了些东西。看,它正在传播。看,他异的多重画面正涌入其中。看,它正被重新蒙太奇化,重新连接,重新剪辑。让我们融合再撕裂我们的职业/占领。打破连续性。并置。平行剪辑。越过轴线。制造悬念。暂停。反拍。继续追逐春天。

这就是我们的职业域/占领区,彼此被强行分隔开来,各自封闭在自己的企业圈层里。让我们重新编辑这些职业域/占领区。重建。重组。破坏。连接。异化。解冻。加速。栖居。占据。

摆脱一切的自由：自由
职业者与雇佣军

　　1990 年，乔治·迈克尔（George Michael）发行了单曲《自由！'90》（"Freedom! '90"）。那时每个人都兴高采烈地哼着贝多芬的《欢乐颂》（"Ode to Joy"）或是蝎子乐队的《变革之风》（"Winds of Change"），庆祝柏林墙倒掉后想象中自由与民主的最终胜利。在所有众人跟唱的歌曲中，最骇人的莫过于大卫·哈塞尔霍夫（David Hasselhoff）在柏林墙顶上现场表演的《寻找自由》（"Looking for Freedom"）。那首歌唱的是富家子独自闯荡时经历的考验和磨难。

　　乔治·迈克尔所做的完全不同。对他而言，自由并非什么开放的机遇天堂。正相反，

　　　　这看起来像是通往天堂的路，

但感觉却像是通往地狱的路。[1]

① 乔治·迈克尔，《自由！'90》的歌词：

I won't let you down

I will not give you up

Gotta have some faith in the sound

It's the one good thing that I've got

I won't let you down

So please don't give me up

Because I would really, really love to stick around, oh yeah

Heaven knows I was just a young boy

Didn't know what I wanted to be

I was every little hungry schoolgirl's pride and joy

And I guess it was enough for me

To win the race? A prettier face!

Brand new clothes and a big fat place

On your rock and roll TV But today the way

I play the game is not the same

No way

Think I'm gonna get myself some happy

I think there's something you should know

I think it's time I told you so

There's something deep inside of me

There's someone else I've got to be

Take back your picture in a frame

Take back your singing in the rain

I just hope you understand

Sometimes the clothes do not make the man

（转下页）

（接上页）All we have to do now

 Is take these lies and make them true somehow

 All we have to see

 Is that I don't belong to you

 And you don't belong to me，yeah yeah

 Freedom，freedom，freedom

 You've gotta give for what you take

 Freedom，freedom，freedom

 You've gotta give for what you take

 Heaven knows we sure had some fun boy

 What a kick just a buddy and me

 We had every big-shot good time band on the run boy

 We were living in a fantasy

 We won the race，got out of the place

 I went back home got a brand new face

 For the boys on MTV

 But today the way I play the game has got to change，oh yeah

 Now I'm gonna get myself happy

 I think there's something you should know

 I think it's time I stopped the show

 There's something deep inside of me

 There's someone I forgot to be

 Take back your picture in a frame

 Take back your singing in the rain

 I just hope you understand

 Sometimes the clothes do not make the man

 Freedom，freedom，freedom

 You've gotta give for what you take

（转下页）

（接上页）Freedom, freedom, freedom

You've gotta give for what you take

Well it looks like the road to heaven

But it feels like the road to hell

When I knew which side my bread was buttered

I took the knife as well

Posing for another picture

Everybody's got to sell

But when you shake your ass, they notice fast

And some mistakes were built to last

That's what you get, that's what you get

That's what you get, I say that's what you get

I say that's what you get for changing your mind

That's what you get, that's what you get

And after all this time

I just hope you understand

Sometimes the clothes do not make the man

All we have to do now, is take these lies

And make them true somehow

All we have to see is that I don't belong to you

And you don't belong to me, yeah, yeah

Freedom, freedom, freedom

You've gotta give for what you take

Freedom, freedom, freedom

You've gotta give for what you take, yeah

（转下页）

乔治·迈克尔的歌曲描述的自由究竟是什么？不是典型的自由主义式自由（其定义是能够决定自身的行动、言论、信仰），而是一种消极的自由。消极自由的特点是缺失感，就像没有内容的不平等交换，就像一部作品甚至没有作者，传达其公众形象的全部渠道都已经摧毁。正因如此，与逝去的久远年代所有那些献给自由的颂歌相比，这首歌让人感觉更贴近当代。其所描述的自由是一种非常契合当下的状态：摆脱一切的自由。

我们习惯于把自由理解成以积极为主，即行动或拥有的自由；所以我们认为存在言论自由、追求幸福和机会的自由，或者崇拜的自由。[①] 但当下的情况正在发生变化。尤其在当前的经济和政治危机中，自由主义畅想的自由观念的对立面（即大型企业不受任何形式监管的自由、牺牲他人利益追求自身利益的自由）已经变成仅存的普适的自由：没

（接上页）May not be what you want from me

　　Just the way it's got to be

　　Lose the face now I've got to live.

　　① 有关积极自由与消极自由的区别，参见以赛亚·伯林（Isaiah Berlin）的《两种自由概念》（"Two Concepts of Liberty"，1958）。另外查尔斯·泰勒（Charles Taylor）也定义了一种消极自由，他提出的概念存在争议，与本文讨论的概念有所不同。

有社会联结感的自由，缺少团结的自由，远离确定性或可预见性的自由，无法就业或劳动的自由，不受文化、交通、教育或任何公共保障的自由。

如今，我们在全球范围共享的只有此类自由。其并非平等地适用于每一个人，而是由个人经济和政治状况决定。消极自由涉及被精心构建和夸大的他异性文化，倡导的是不受社会保障的自由，无法谋生的自由，不能追责和可持续发展的自由，无法获得免费教育、医疗保健、养老金和公共文化的自由，公共责任标准丧失殆尽的自由，很多地方还存在脱离法治的自由。

正如詹尼斯·乔普林（Janis Joplin）所唱："自由只是一无所有的另一种说法。"这就是今天各处的人们所共享的自由。当代的自由并非传统自由主义设想的那样，主要是享受公民自由。当代的自由更像自由落体，享有这种自由的人被抛入了不确定和无可预测的未来之中。

消极自由还促使世界各地爆发各类抗议运动。这些运动并未聚焦明确的问题，也没有清晰地提出诉求，因为其所表现的是消极自由的存在条件，是共同性本身的丧失。

图 3　浪漫的自由骑士,出自《歌韵的节日:与最伟大的英语诗人共度的数个夜晚》(*A Festival of Song: A Series of Evenings with the Greatest Poets of the English Language*),1876 年。

消极自由作为共同基点

现在是时候说些好消息了。此状况不存在任何问题。对受其制约的人来说，消极自由的确是毁灭性的，但同时，其也将反抗形象塑造得极为友好。消极自由将讨论从行动、购买、言说、穿戴的自由上转移开。这类讨论最终常会构建起一个"他者"，无论是伊斯兰原教旨主义者，还是背叛国家或文化的女权主义者，只要符合条件，这个"他者"就会被认定为阻止你购买、言说或穿戴的罪魁祸首。相比之下，坚守消极自由则会打开更多创造消极自由的可能性：摆脱剥削、压迫和愤世嫉俗感的自由。这意味着，成为自由能动者的人们要在贸易自由、管控崩溃的世界里探索人与人之间新的关系。

有一个问题尤其切合当今的消极自由：自由职业者(freelancer)的境况。

什么是自由职业者？让我们来看一个非常简单的定义。

1. 向雇主出售服务而不对任何雇主做长

期承诺的人。

2. 在政治或社会生活中不受约束的独立人士。

3. 中世纪的雇佣兵。①

"freelance"一词源于中世纪对雇佣士兵的称呼。一名"自由的骑士"(free lance)不从属于任何特定的主人或政府,是可以受雇佣执行特定任务的士兵。沃尔特·司各特爵士(Sir Walter Scott, 1771—1832)在《艾凡赫》(*Ivanhoe*)中首次使用该词描述"中世纪雇佣兵战士"或"自由的持长枪者",借以说明士兵的枪矛不为任何领主效命。大约在19世纪60年代,"freelance"变成了一个带有比喻意义的名词,1903年该词又被《牛津英语词典》等词源权威认定为动词。到了现代,这个词才从名词(一种自由职业)变成形容词(一名职业自由的记者)、动词(这名记者自由工作)和副词(她工作自由),以及我们所讨论的名词"自由职业者"。②

今天,可雇用的枪矛以许多不同形式存在着,

① 参见 http://www.thefreedictionary.com,词条"freelance"。

② 参见《维基百科》(*Wikipedia*),词条"freelancer"。

从碎石机、铁锹、婴儿奶瓶、机关枪到任何形式的数字硬件，但雇用的条件似乎并未像受雇的武器一样发生巨大变化。如今，这把长枪，至少对作家而言，很可能是由史蒂夫·乔布斯设计的。或许，劳动条件也发生了变化。工厂似乎正在解体为自主、转包的微型单位，生产条件与雇佣契约工和临时工相差无几。这是对于历史上封建劳动形式广泛（但绝非普遍）的回归，其有可能意味着，我们确实生活在一个新封建时代。[①]

在日本电影中，流浪自由职业者的形象塑造有着悠久的传统。这种角色被称为"浪人"，指没有固定主人的流浪武士。浪人失去了效力一主的特权，他所面对的世界充斥着霍布斯式的战争，"所有人对抗所有人"。他只剩下一身格斗技巧，所以要出租这些技能。他是一名失业武士，被裁员、降级却保有关键技能。

黑泽明的《用心棒》(*Yojimbo*，1961）是有关自

①　"从抽象意义上讲，封建秩序多面的政治地理关系就如同当今新兴民族国家、超国家机构和新全球私营制度叠加在一起的管控关系。这的确是全球化研究中一种主流的阐释。"萨斯基娅·萨森(Saskia Sassen)，《领土、权力、权利》[*Territory，Authority，Rights：From Medieval to Global Assemblages*（Princeton，NJ：Princeton University Press，2006），27]。

由职业者的经典影片,这部电影在西方也很受欢迎,因为意大利导演塞尔乔·莱昂内(Sergio Leone)将其改编成了所谓的意大利式西部片(spaghetti western)。1964 年的《荒野大镖客》(*A Fistful of Dollars*)让克林特·伊斯特伍德(Clint Eastwood)和超广角、超特写镜头(通常是在决定性的枪战前,满头大汗的男性互相凝视,试图震慑对方的镜头)同时在银幕诞生。不过,日本原版电影要有趣得多。在开头一组画面中,我们可以看到一个当代得让人惊讶的场景。片中的浪人走过一处阵风席卷的荒芜之地,进入一个村庄,见到人们纷纷困苦潦倒。影片开头最后的镜头拍摄的是一只狗,嘴里叼着人的一只手漫步经过。

在黑泽明的电影中,乡村正从生产型经济向消费型和投机型经济转型。村庄由两个敌对的军阀资本家统治。人们放弃从事制造业,转行成为经纪人和代理人。与资本主义的产生和发展息息相关的纺织业外包给了家庭主妇。妓女和为其服务的安保人员随处可见。性和安全成为富有价值的商品,棺材也是,除了纺织品生产外,棺材似乎是当地的主要产业。作为自由职业者的浪人武士正是在这种状况下出现在场景中。他成功地让军阀自相

残杀并解放了村民。

雇佣军

浪人的故事是当代自由职业者所处境况的寓言，但雇佣军并不仅仅是寓言或历史人物，而是极其当代的存在。事实上，在我们生活的这个时代，雇佣军的使用出人意料地再度出现，尤其是在第二次伊拉克战争期间，虽然我们可能已经忘记了这场战争一开始是"伊拉克自由行动"（Operation Iraqi Freedom）。

在伊拉克战争中，有个问题曾引起激烈的争论，即私人安全承包商在国际法下能否被称作雇佣军。根据《日内瓦公约》，美军承包商或许并不符合定义雇佣军的所有标准，但占领行动期间有近两万名类似雇佣军的人员参与战斗。这是战争日益私有化的突出表现，其体现出国家对于这些私人士兵的行动缺乏控制。

正如许多政治学家所指出，战争私营化是民族国家结构整体衰弱的征兆，是对军事力量失去控制的标志，是对责任与法治的进一步破坏。所谓国家

对暴力的垄断遭到了质疑,国家权威的根基被腐蚀,取而代之的是"分包主权"(subcontracted sovereignty)。因此,我们所讨论的是两类人,他们相辅相成并在消极自由的情景中扮演主要角色:职业意义上的自由职业者,以及军事职业意义上的雇佣军或私人安全承包商。

自由职业者和雇佣军都不效忠于传统形式的政治组织,比如民族国家。他们的忠诚是自在浮动的,只与经济和军事协商相关。民主政治代表变成无法兑现的承诺,因为传统的政治体制只赋予自由职业者和雇佣军消极的自由:摆脱一切的自由,成为亡命之徒的自由,或者像那个美妙的形容所述:自由的游戏/免费的猎物(free game)。他们是市场的自由游戏/免费猎物;扰乱国家管控的自由游戏/免费猎物;最后,也是瓦解自由民主本身的自由游戏/免费猎物。

可以说,自由职业者和雇佣军都与萨斯基娅·萨森(Saskia Sassen)提到的"全球城市"的兴起有关。托马斯·埃尔塞瑟在最近一次演讲中对此概念做了精练的概括。他说,全球城市是这样一些地方:

由于某些独特的因素，它们已成为全球经济体系的重要节点。因此，"全球城市"的概念意味着从网络角度思考世界，网络在某些节点城市上交汇在一起，其影响范围和信息来源超越单个国家，因此体现出跨国性（transnationality）或后国家性（post-nationality）。①

全球城市阐释了一种新的权力地理学，与经济全球化及其诸多后果有着内在联系。这极大地改变了民族国家及其政治体制（如代议制民主）所扮演的角色。其意味着传统的民主代表模式已经陷入严重危机。引发这一危机的并不是文化相异的"他者"的干涉，而是政治代表制度本身。此制度一方面通过反制经济法规削弱民族国家的权力，另一方面又通过紧急立法和数字化监控使得民族国家的权力不断膨胀。代议制民主的自由理念已被经济自由主义和民族主义无法约束的力量深度腐蚀。

此时，一种新的消极自由出现了：不被传统体

①　托马斯·埃尔塞瑟，未发表的会议文章《瓦尔特·本雅明、全球城市，以及"与不对称共存"》（"Walter Benjamin, Global Cities, and 'Living with Asymmetries,'" unpublished paper presented at the 3rd Athens Biennale, December 2011）。

制所代表的自由。体制拒绝对你承担任何责任,却仍试图控制你的生活并进行微观管理,也许是借由雇用私人军事承包商或是其他私人安全服务。

那么,不同的代表方式意味着一种怎样的自由?我们如何才能够描述一种完全的自由状态,摆脱任何事物的影响,包括依附物、主体性、财产、忠诚、社会纽带,甚至作为主体的自己?在政治上又该如何表达?

或许像这样?

现在就丢掉这张脸,我得活下去……

2008 年,盖伊·福克斯(Guy Fawkes)的面具被黑客组织"匿名者"(Anonymous)用作其抗议"科学教派"(Scientology)的公众形象。从那时起,其就被视作当代持异议者的视觉符号,开始病毒式扩散。但是,几乎没人知道面具上的容貌本属于一个雇佣兵。

盖伊·福克斯不单是那个因为想炸毁英国议会而被处以死刑的人。他还是一名宗教雇佣兵,在整个欧洲大陆为天主教事业而战。虽然盖伊·福

克斯的历史形象令人生疑，坦白讲也不讨喜，但"匿名者"对他抽象面孔的二次挪用却是对雇佣兵角色的重新诠释，一个有趣的无心之举。

新的雇佣兵（假设他享有摆脱一切的自由）不再是主体，而是客体：一个面具。它是一件商业化的物品，由一家大公司授权，又被人们盗版翻印。这个面具首次出现在《V字仇杀队》中，这部电影讲述了一个名叫V的蒙面叛军对抗英国未来法西斯政府的故事。这也解释了为什么此面具由发行《V字仇杀队》的时代华纳公司授权。所以，购买官方面具的反企业示威者实际上帮助壮大了他们所反抗的大型企业。这进一步激发了抵抗行为：

　　[一位]伦敦示威者说，他的兄弟们正试图反抗华纳兄弟公司对面具图像的控制。他声称，"匿名者"的英国分部从中国进口了1000个面具复制品，分销收益"直接纳入'匿名者'的啤酒基金，而不是交给华纳兄弟。这样好多

了"。①

　　这件多方因素纠缠的物品代表了一种不被代表的自由。充满争议的版权物提供的是一种通用身份,使用此身份的人不仅觉得匿名性十分必要,而且认定只有物件和商品能代表他们,因为无论是自由的持矛骑兵还是雇佣兵,其自身就是自在浮动的商品。

　　但是,只要看看其他运用面具或人造形象的案例,我们就会发现雇佣兵的比喻可以发挥更大的作用。俄罗斯朋克乐队"暴动小猫"(Pussy Riot)在莫斯科红场的公开露面曾引起广泛关注,她们用霓虹色的巴拉克拉法帽遮住自己的面孔,直言不讳地对总统普京发话,让他收拾东西滚出去。除了具有(至少是暂时)隐藏面容的使用价值外,巴拉克拉法帽还会让人想起近几十年来最著名的好战偶像之一:叼着烟斗的副指挥官马科斯(Subcomandante Marcos),萨帕塔民族解放运动(EZLN)的非官方发

　　① 塔玛拉·拉什(Tamara Lush)和维莱娜·多布尼克(Verena Dobnik),《〈V字仇杀队〉面具成为占领抗议活动的符号》("'Vendetta' mask becomes symbol of Occupy protests," November 4, 2011, Associated Press)。

言人。

　　这也向我们展示出如何将雇佣军的形象反转为游击队的形象。事实上，从历史的角度看，两种形象本就是紧密相连的。20 世纪下半叶，雇佣军被大量用于镇压世界各地的叛乱组织，这一点在非洲的后殖民冲突中尤其明显。类似军队的"顾问"被用来对付拉美地区的游击队运动，为的是在肮脏的代理战争中维护美国在该区域的霸权。从某种意义上说，游击队和雇佣军共享着相似的空间，除了这一点不同，游击队的付出通常没有报酬。当然，不可能用上述方式对所有游击运动进行分类，这些抵抗运动太多样化了。多数情况下，游击队的组织结构与镇压他们的雇佣军和类军事团体十分相似；另一些情况下，游击队则能重新组织这一范式并实现结构性逆转，他们的方法是接纳消极自由，挣脱依赖性，摆脱占领/职业（occupation）包含的所有模糊含义。

　　身处当代的经济现实，雇佣军和自由的持矛骑士可以摆脱雇主的控制，将自己重组为游击队，或者更低调一点，成为黑泽明的代表作《七武士》（Seven Samurai，1954）所描绘的浪人帮派。七名职业自由的浪人联手保护村庄免遭强盗袭击。在

完全的消极自由中，这甚至也有可能实现。

面具

现在，让我们回到乔治·迈克尔。在为《自由！'
90》拍摄的视频中，上述所有元素都得到了生动的
表现。视频不知羞愧地膜拜异性恋霸权的名流，这
让其现在看起来同刚发行时一样愚蠢。

乔治·迈克尔从未出现在视频中。代表他的
是超级商品，还有超级名模，她们像人形麦克风一
样对着口型唱他的歌。他舞台上的所有标志（皮夹
克、点唱机和吉他）都在不断的爆炸中摧毁，仿佛就
是炸得粉碎的英国议会。布景看起来就像一栋被
银行没收的房子，连家具也当掉了，除音响系统外
什么都没剩下。没有主体，没有所有权，没有身份，
没有品牌，声音和面孔也彼此分离。只剩下面具、
匿名、异化、商品化，以及摆脱一切的自由。自由看
起来像是通往天堂之路，感觉却像是通往地狱之
路。自由创造了一种必要性，让我们改变，使我们
拒绝成为一个总是已经被框定、命名和监视的
主体。

这是最后的好消息。只有当你接受了这一事实，新的自由才可能向你敞开。不可能回到大卫·哈塞尔霍夫式的自由，不再有对自我奋斗精神的溢美和对机遇的妄想。新的自由或许会让人恐惧，就像降临在困苦和灾难之处的一片新的黎明。但其并不排斥团结。它清楚地说道：

　　　自由：我不会让你失望。

　　　自由：我不会将你放弃。你必须付出你所得到的一切。

在我们这个消极自由构成的反乌托邦里，在我们原子化的噩梦中，没有人属于任何人（除了银行）。我们甚至不属于自己。即使在这种情况下，我也不会放弃你，不会让你失望。对歌声有点信心。这是我们仅有的美好事物。

就像黑泽明作品中的浪人和雇佣兵在霍布斯式的战争、封建主义和军阀割据的环境中结成相互支持的纽带那样，摆脱一切之后，我们仍可以做些什么。

新的自由：你不得不付出你所得到的一切。

失踪者：纠缠、叠加和挖掘
作为不确定性的场域

1

1935 年，埃尔温·薛定谔（Erwin Schrödinger）设计了一个阴险的思想实验。薛定谔设想存在这样一个盒子，盒子里有一只猫，它随时可能被致命辐射和毒药的混合物杀死，又或者根本不会死去。两种结果的可能性是等同的。

反复思考这一情境的结论比实验最初的设定更加使人震惊。根据量子理论，盒子里不仅有一只猫，无论是死是活。实际上有两只猫：一只死去了，一只还活着——两只猫都被锁定在所谓的叠加状态（superposition）中，即共同存在并于物质层面彼此纠缠。只要盒子一直关着，这种奇特的状态就会

持续下去。

　　宏观的物理现实由非此即彼的情况界定。一个人要么死去,要么活着。薛定谔的思想实验则大胆选用一种不可能的共存状态取代了相互排斥性,即所谓的不确定状态(state of indeterminacy)。

　　这不是全部。当盒子打开时,死猫与活猫的纠缠(Verschränkung)戛然而止,实验也变得更具迷惑性。在这一关键时刻出现的不是死猫就是活猫,这并非因为猫真的死去或者活过来了,而是因为我们正在注视着它。观察的行为打破了不确定状态。在量子物理学中,观察是一个主动的过程。通过测量和识别,观察行为对被观察的对象造成了干扰并与其建立起联系。两种状态均可存在但相互排斥,通过注视盒子里的猫,我们将它固定在其中的一个状态里。我们终结了猫的某种存在,它不再是不确定的、彼此联结的波形,而是被凝固成一块独立的物质体。

　　承认观察者在主动塑造现实中发挥的作用是量子理论的主要成就之一。最终决定盒中猫命运的不是辐射或毒气,而是猫被识别、观察、描述和评估的事实。猫受制于观察行为,这一事实引发了它的二次死亡:观察终结了猫在两种存在间徘徊的边

缘状态。

2

　　按照通常的逻辑，一个失踪的人，要么死去，要么活着。但她的确如此吗？难道不是只有当我们知晓她究竟发生了什么，到那一刻时这种判断才适用吗？当她终于出现，或是遗体得到确认的时候？

　　那么，"失踪"本身又是一种怎样的状态？其是否发生在薛定谔的盒子里？"失踪"既是死去的又是活着的吗？我们如何理解"失踪"充满矛盾性的欲求：渴望真相又惧怕真相？既要继续前进，又要保持希望？或许失踪状态是一种自相矛盾的叠加，无法通过欧几里得物理学、生物学或是亚里士多德逻辑学的概念工具理解。又或许"失踪"所触及的是生命与死亡超乎可能的共存状态。生死在徘徊中达成了物质上的相互交织——只要观察者不去打开不确定性的"盒子"。多数情况下，"盒子"指的就是坟墓。

3

2010 年,西班牙检察官巴尔塔萨·加尔松
(Baltasar Garzón)曾短暂地遭遇过这种叠加状态。[①]
此前两年,加尔松指控佛朗哥政权的主要官员,包
括佛朗哥将军本人,犯有危害人类罪。他着手调查
一系列案件,其中涉及约 11.3 万人的失踪和谋杀
(受害者大多是内战时期的共和党人),3 万名儿童
被迫流离失所。许多失踪者最终被埋入全国各地
的乱葬坑,他们的亲属和一些志愿者曾逐步挖掘过
这些坟墓。在西班牙,数千起绑架、失踪、草率处
决、饥饿或疲劳导致的死亡案件没有一个得到过合
法起诉。1977 年颁布的一项所谓大赦法又使得犯
罪而不受惩罚的状况彻底合法化。

①　感谢珍妮·吉尔·施密茨(Jenny Gil Schmitz)、埃米利奥·席
尔瓦·巴雷拉(Emilio Silva Barrera)、卡洛斯·斯莱波伊(Carlos Sle-
poy)、路易斯·里奥斯(Luis Rios)、弗朗西斯科·埃特塞贝里亚(Fran-
cisco Etxeberria)、何塞·路斯·波萨达斯(José Luis Posadas)、马塞
洛·埃斯波西托(Marcelo Esposito)提供有关这一问题的所有信息,感
谢他们慷慨的帮助。本文第一部分的创作在很大程度上要归功于埃亚
尔·魏兹曼与我的讨论。

　　加尔松案是第一个质疑现状的案件。可以预料到,此案立刻引发了争议。加尔松受到多重挑战,其中之一在于,包括佛朗哥本人在内的许多被告都已去世。依据法律规定,如果被告已经死亡,加尔松就无法行使司法权。他发现自己陷入了合法性的僵局:必须先说明死者还活着,才能调查他们是否已经死去,下一步才是判断被告是否有罪。

　　这就是叠加状态发挥作用之处,薛定谔的范式可以帮助推导出本案潜在的法律论证。加尔松可以这样辩护,必须先达到能打开薛定谔盒子的程度才能确定被告是死是活,在此之前,必须假设被告处于生死之间的叠加状态。比如说,佛朗哥必须被证明已经死去。如果未经论证,就必须假设佛朗哥处于叠加状态,直到能够开展恰当的观察和评定为止。只要佛朗哥至少还有可能活着,加尔松对佛朗哥时期罪案的调查就可以继续下去。

　　叠加状态不仅能影响被指控的嫌犯,还能决定许多失踪者的法律地位。正如律师卡洛斯·斯莱波伊所述,任何失踪的人,无论什么时候失踪,都必须被假定为依然是活着的。只要他仍处于被绑架但尚未被找到的状态,罪行就还在继续。这不属于任何诉讼时效规定的范畴。只要受害者还没有被

图 4　电影的隐喻可以在时间线上说明薛定谔的猫存在两种可能状态。

证明已经死亡,只要还在失踪,他们就仍然处于一种叠加和不确定的状态。罪行未被敲定,薛定谔的盒子就还是关闭的,或许已经死亡的失踪者与可能还活着的失踪者正在自相矛盾的法律量子状态中发生着纠缠。这种不确定状态使加尔松案得以被继续审理,调查进一步开展。

4

薛定谔有关不确定性的思维训练呼应着另一个著名的精神图像:国王的两个身体。1957年,历史学家恩斯特·康托洛维茨(Ernst Kantorowicz)描述了中世纪国王的身体如何被分割为自然身体(natural body)和政治身体(body politic)。[1] 自然身体终有一死,而代表着王权神秘尊严与正义的政治身体却永垂不朽。国王在位时,两种状态同时叠加在他的身体之上。国王将国家纳入不朽的、非物质的政治身体中。

① 参见恩斯特·H. 康托洛维茨,《国王的两个身体》[*The King's Two Bodies*:*A Study in Mediaeval Political Theology*(Princeton, NJ:Princeton University Press, 1997)]。

这之外，国王还拥有一具自然的、物质的身体，其受制于激情、愚昧、稚弱和死亡。国王的双生身体成为发展主权概念的决定性因素之一——统治权被纳入身体之中，死亡与永生叠加在一起。

薛定谔与他的众多阐释者都没有考虑到这样一个事实。在 20 世纪，他的思想实验在维护主权的实验性新形式中引发了离奇的回响，其结果是一种任何量子物理学家都无法预见的状态。

20 世纪，一个大屠杀、种族主义与恐怖蔓生的时代，生命与死亡的叠加成为各类统治所具有的标准特征。[1] 在这些实验中，薛定谔的"盒子"成了致命性监禁或大规模灭绝的场域，无论是使用辐射和毒气，如同薛定谔最初的配置，或是借助爆炸物，就像阿尔伯特·爱因斯坦在写满大规模杀伤性武器的量子清单中迫切添入的那一类。[2]

薛定谔甚至在 1935 年明确提到了实验中威胁着盒中猫生命的毒气的名称：氢氰酸（hydrocyanic acid）。1939 年，波兹南的纳粹毒气室曾经使用氢氰

[1]　参见乔吉奥·阿甘本（Giorgio Agamben）的《例外状态》（*The State of Exception*）和《神圣人》（*Homo Sacer*）。同时参见福柯对生命政治的论述。

[2]　出自一封写于 20 世纪 50 年代的信。

酸杀害残疾人。后来,氢氰酸被一家名为德格施(Degesch)的公司当作齐克隆 B 杀虫剂(Zyklon B)用于工业生产,产品被投入纳粹帝国所有主要灭绝营的毒气室。

5

2011 年,我在西班牙的帕伦西亚镇,当地正在一个儿童游乐场里挖掘内战时期的集体坟墓。志愿者赶去支援,希望尽可能多地发掘遗骸,埋在那里的疑似约有 250 人,都是被佛朗哥政权的民兵队伍就地枪杀的。由于行动资金在几天内将被切断,每个志愿者都领到了设备,需要参与挖掘工作。我被分配去挖掘一处坟墓,里面一个婴儿的棺材摞在一具尸骨之上,这个人有可能是被处决而死的。从死者的骨骼上可以看到他死前的创伤——这是死亡时刻留下的伤口,是人遭受致命暴力的指示物。

为什么一个婴儿会被埋在这个被谋杀的共和党人的尸骨之上?考古学家解释说,人们过去(甚至现在仍然)认为未受洗礼就死去的婴儿会在地狱边缘徘徊。从奥古斯丁时期开始,罗马天主教会就

一直在讨论婴儿死后是否会进入地狱。人们不确定未受洗的婴儿能否得到救赎，因为他们的原罪并未受到洗礼的净化。人们设想未受洗的人死后会下地狱，但夭折的婴儿还来不及犯下什么罪行，所以遭受的惩罚应该相对更轻。结论就是让婴儿在地狱边缘徘徊。

婴儿所处的地狱边缘——介于救赎与惩罚、福佑与折磨之间的过渡状态——不仅是充满永恒厌倦与绝望之地。在"地狱边缘"中，死去的孩子仍有可能升至终极的福祉，前提是建立对事物的不同看法——死婴自身就是无法化解的存在，堆放在被当作恐怖分子和叛乱分子枪杀的人的尸体之上。此物叠加在他物上，墓地叠加在儿童游乐场上，正如西班牙第一共和国的幽光透过第二共和国闪烁着。

婴儿就此消失。碎裂开来的棺材空空如也。当墓地里富人的尸骨被转移到新地点时，婴儿的尸骨或许也被一同带走了。只剩一根小小的指骨，混入被处死的共和国拥护者的残骸之中。

6

2011 年，汉诺威展出了一个头骨石膏模型，据说属于戈特弗里德·威廉·莱布尼茨（Gottfried Wilhelm Leibniz）。不少人怀疑展出的头骨是否真的属于这位哲学家。

1714 年，莱布尼茨提出了单子论。他认为，世界是由单子（monad）构成的，每个单子都容纳了宇宙的整体结构。莱布尼茨称其为"宇宙永恒的活的镜子"：

> 所有物体都是一种复合体（因此所有的物质都联系在一起），在复合体中，每次运动都会对遥远的物体产生影响，影响程度与其距离成比例，因此，每个物体不仅受到与其产生接触的物体的影响，以某种方式感知这些物体所经受的一切，而且受到与其自身相连的物体的影响。因此，事物间的相互交流可以抵达任何距离，无论有多远。每个物体都能感受到宇宙中一切事物产生的影响，所以，知晓一切的人能

从单个物体中看到发生在所有物体中的事,甚至是已经发生或将要发生的事,在当下观察的时间和空间上都更加遥远的存在。①

单子也有不同程度的分辨率。有些单子在信息储存方面更清晰,有些则没那么清晰。像单子一样,骨头、头骨和其他证据物不仅凝结了其自身的历史,还以模糊未定的形式凝结了其余的一切。它们就像硬盘一样,将自身的历史及自身与世界的关系史都变为化石。莱布尼茨认为,只有上帝才能理解所有的单子。只有在上帝的凝视中,单子才是透明的,而在我们的注视下,单子却依然模糊不清。作为唯一能够理解所有单子的存在,上帝就存在于万物中。

不过,人类也能解读单子的某些层次。每个单子中的时间结晶层都捕捉了其与宇宙的某种特定关系,这种关系被保存下来,就像一张长曝光的照片。透过这一视角,我们可以把骨头理解为单子,或者更简单地说,一张图像。物体凝结了创造其自

① 戈特弗里德·威廉·莱布尼茨,《单子论》[*Monadology* (Oxford: Oxford University Press, 1898), 251]。

身的观察形式,经由观察物体才变得持久且独立。
同时,物体又打断观察,将观察带回至一种独特的
物质性中。这同样适用于莱布尼茨头骨的石膏模
型以及寻回此模型的故事。在"复还"此头骨时,许
多人已经在怀疑这个成功展出的模型是否真的是
莱布尼茨的头骨。

　　教堂中与莱布尼茨葬礼相关的文件已经
遗失,这一点加剧了人们的疑虑。最终,1902
年 7 月 4 日星期五,莱布尼茨墓碑下的遗骸被
人们挖掘出来。1902 年 7 月 9 日星期三,根据
瓦尔德耶先生的命令,一位名叫 W. 克劳斯的
教授对遗骸进行了检验。坟墓中的棺材当时
已经完全腐烂,没有留下任何与原主人相关的
线索。尽管如此,克劳斯还是断定这具骸骨的
确属于莱布尼茨。①

　　虽然头骨的来源尚且存在争议,但石膏模型的
来源似乎更确定了:

　　① 《莱布尼茨的头骨?》("Leibniz's Skull?"),参见 http://www.
gwleibniz.com/leibniz_skull/leibniz_skull.html。

　　根据记录,石膏模型来自一位前纳粹公务员的遗产。他九十多岁的遗孀在 15 到 20 年前出售了该模型,同时出售的还有 3000 本有关种族学的书籍。事实上,[第三帝国]汉诺威地区首府的日耳曼民族学和种族学研究所的一份报告显示,莱布尼茨的坟墓在 1943 年底至 1944 年初期间曾被打开过。①

　　莱布尼茨是数学概率论的共同发明者,他可以计算出头骨属于自己的可能性。但莱布尼茨能设想到头骨既属于他又不属于他的情况吗?

7

　　概率是政治主权试验与薛定谔实验之间至关重要的区别。在薛定谔的实验中,一只活猫走出盒子的概率是一半。然而每当政治实验室这个隐喻的盒子打开时,概率就会降至极低。从中走出的不

① 迈克尔・格劳(Michael Grau)的文章("Universalgenie Leibniz im Visier der Nazis," *Berliner Morgenpost*, September 12, 2011)(史德耶尔翻译的版本)。

是猫，而是人——更准确地说，是一具又一具的尸体。盒子成为死亡不断叠加的场域，变作使人窒息的批量制造受害者的工厂。20 世纪激进地推动了各类大规模杀伤性武器的研发。盒子从里到外被翻了个底朝天，尸体散落地球各处。杀戮怎会止步于两个死去的生命？数以百万计的受害者又如何？

　　20 世纪将观察完善为一种杀戮的方法。测量和识别变成了谋杀工具。颅相学。统计学。医学实验。死亡经济。在关于生命政治的讲座中，米歇尔·福柯（Michel Foucault）曾描述过一种决定生命与死亡的随机积分（stochastic calculus）。[①] 计数和观察行为都被推至极端，以确保任何进入盒子里的东西在盒子重新打开时都会死去。

　　这同时标志着"国王的两个身体"的政治理念已经死亡。一个身体死去，一个身体永存的状态不再适用。现在，人们不得不想象两具尸尸：不仅是自然身体，还有政治身体。自然身体在阴险的主权盒子内部和外部被杀死，本应是永恒不朽的政治身体也死去了。数以千计的集体坟墓从根本上否定

――――――――――

　　① 米歇尔·福柯，《生命政治的诞生》[The Birth of Biopolitics: Lecture at the Collège de France, 1978-79, ed. Michel Senellart, trans. Graham Burchell (Basingstoke: Palgrave, 2008)]。

了将国家、民族或种族纳入同一个整体的设想。万人坑被认为是用暴力制造"完美"且同质的政治身体的必需手段。

集体坟墓将人们期盼的融合变成一种负面形象——这是唯一可触及的现实。任何关于民族(种族、国家)自然"有机身体"的设想必须通过灭绝与大屠杀才能痛苦地实现。万人坑曾是法西斯主义和其他独裁统治的政治身体。其非常清楚地表明，创造这具身体的"共同体"是一个"虚假的集体"，是为争夺合法性而产生的彻底的、灾难性的伪造品。

薛定谔对于不确定性量子状态天真的、有些古怪的设想在主权政治的实验室中得到了回应。这里处于开裂的政治性地狱边缘，合法与例外在致命的叠加中逐渐变得模糊，必然的死亡被转化为一个概率问题。薛定谔的思想实验最终呈现出的是集体坟墓，而那些坟墓暴力地终结了许多可能存在的叠加状态以及人与物之间发生的纠缠。关于平行世界的梦想崩塌了，人们曾幻想让不可共存的现实共同存在，然而死亡的可能性还在扩散，除了这个苟延残喘的世界以外不可能存在其他世界。

8

正如量子理论预言的那样，纠缠是一种过渡性状态。其甚至可能异常短暂——是注定会错过的时机。随着乱葬坑的陆续发掘，不确定状态也随之结束，人们不得不在生命与死亡之间进行抉择，而20世纪的情况是，绝大多数判断向死亡一边倾斜。失踪人员的身份得到确认，他们的遗骸被重新安葬或归还给亲属。随着这些遗骨被复现成具体的人，再次融入语言和历史，法律对他们的束缚也随之解除。

许多失踪者的身份仍没有得到确认。其中一些人的遗骨存放在马德里自治大学人类学系，由于缺乏资金而不能继续进行 DNA 检测。当然，资金不足与此次调查所处的危险政治局势有关。这些身份不明的头骨和骸骨能证明所有问题，唯独缺少姓名和身份。骨头可以显示死前创伤以及身材、性别、年龄和营养指标，但这些信息并不一定对确认

死者身份有帮助。① 更重要的是，身份不明者都是
没有面孔的普通人，他们的尸骨与梳子、子弹、手
表、其他人、动物或者鞋底混在一起。不确定性是
他们沉默的一部分，而沉默又决定了他们的不确定
性。面对抱有同情的科学家和等待他们的亲属，这
些失踪者顽固地保持着模糊的沉默。就像面对着
最后的审讯者一样，他们选择不做任何回答。再开
枪打死我吧，尸骨似乎在说。我什么都不说。我不
会透露任何信息。这些尸骨拒绝透露的究竟是
什么？

　　或许尸骨是在拒绝重新进入这个世界，一个由
亲戚、家庭和财产组成的世界，一个区分姓名并进
行测量的世界，在这个世界，头骨被迫言说的是种
族和等级，而非爱与腐烂。失踪者为什么要重新进
入一个靠着自己尸体维系和增强的秩序？为了保
持归属感、信仰和知识领域的存续，秩序不得不首
先处决这些人？失踪者身处赤裸的物质世界，在那
里尸骨可以自由地与宇宙的尘埃混合在一起，为什

① 路易斯·里奥斯·何塞·伊格纳西奥·卡萨多·奥韦杰罗
(José Ignacio Casado Ovejero)和豪尔赫·普恩特·普列托(orge Puente
Prieto)，《西班牙内战乱葬坑的身份鉴定过程》["Identification process in
mass graves from the Spanish Civil War," *Forensic Science Internation-
al* 199, no. 1 (June 2010)]。

么要折返回来？

　　这就是身份不明的失踪者带给我们的启示：即使尸骨被法医人类学家小心地处理着，失踪者也坚定地停留在物质状态，拒绝被识别出来然后登记为人类。他们坚持作为物质存在着，拒绝姓名和解读。这一物质状态占据了两种可能，既死又生。失踪者因此超出了公民身份、财产、知识秩序和人权的范畴。

9

　　2011 年，为了迫使有关方面挖掘自己兄弟的尸体，胡斯努·耶尔德兹（Hüsnü Yıldız）开始绝食抗议。他的兄弟在 1977 年与左翼民兵作战时失踪了。2011 年初，耶尔德兹兄弟的坟墓在土耳其库尔德地区数百个无名乱葬坑中被人发现。成千上万具尸体被扔进了浅坑、垃圾场和其他弃尸地点，大

部分死者在 20 世纪 90 年代醍醐的战争中被杀
害。[①] 随着每天发现的集体坟墓越来越多,土耳其
当局已经大致拒绝开展调查,甚至不愿收回死者的
尸骨。耶尔德兹绝食抗议 64 天后,疑似埋葬着他
兄弟的坟墓终于被挖掘出来。这次行动共挖掘出
15 具遗骸,但由于当局尚未进行 DNA 检测,耶尔德
兹依然无法得知其中是否有他兄弟的尸骨。与此
同时,耶尔德兹宣称,包括这次寻回的 15 具遗骸在
内,失踪的数千遗骸都是他的兄弟姐妹。遗骸的不
确定性将亲族关系变得普世化。尸骨撕穿了家和
归属感的秩序。

10

00:15:08:05

① 参见《库尔德乱葬坑的发现迫使土耳其正视历史》("Discovery
of Kurdish Mass Graves Leads Turkey to Face Past," *Voice of Ameri-
ca*, February 8, 2011, http://www.voanews.com/content/ turkey-fa-
cing-past-with-discoveryof-kurdish-mass-graves-115640409/ 134797. ht-
ml);以及霍华德·艾森斯塔特(Howard Eissenstat),《土耳其的集体坟
墓与国家的沉默》("Mass-graves and State Silence in Turkey," *Human
Rights Now*, March 15, 2011)。

HS:我看到一个没有尸骨的盒子。

LR:是的,这是……

HS:能给我们看一下吗?

LR:这是个复杂的案例,因为盒子来自托莱多的公墓,那个城市在马德里附近。亲属和墓地的一位送葬者一起挖掘了公共坟墓,他们以为自己的亲人埋在那里。他们用铁锹进行挖掘,然后把所有骨头都装进了大塑料袋里……

所以,我们手里有一堆骨头和鞋子,不知道这些属于被杀害的人还是其他人,比如,正常死亡的人,他们也埋在公共坟墓……但是,我们发现,在挖掘中发现个人物品是很常见的状况。

HS:什么样的物品? 鞋?

LR:这是鞋跟,这是衬衫、纽扣、其他的纽扣,还有一些硬币……嗯,金属物品和……但我们发现,这是……腰带上的? 对了,是皮带扣。所有物品都来自一具尸骨,第 60 号尸骨。①

① 　与路易斯·里奥斯的访谈,2011 年 9 月 12 日。

11

20世纪及其后，我们几乎总是徒劳无望地等候着进入叠加之中的另一种量子状态，在那种状态里，失踪者还活着——不是可能活着，而是确确实实活着。他们活在矛盾中，就像处于纠缠状态的事物。在那种状态下，我们能听到失踪者的声音，触摸到他们呼吸的皮肤。那时他们将是鲜活的存在，不受身份、纯语言或是令人全然不知所措的感官体验限制；事物将叠加在作为事物的我们之上。

失踪者将组成超越所有国家性的国家——在那里，他们不会与自己的尸体纠缠在一起，而是与我们活着的身体产生联系。我们将不再是彼此独立的实体，而是在不确定的互动中环环相扣的事物——这是物质的外在亲密性（extimacy），或者说，物质的拥抱。

失踪者会把我们拖到这里，我们将成为纠缠在一起的物质，超越任何识别与占有的分类。我们将成为波形，将个体性和主观性抛到身后，在量子现实矛盾的客观性中紧紧扣锁在一起。

12

　　埋葬着我朋友安德烈·沃尔夫（Andrea Wolf）尸骨的集体墓葬位于土耳其凡城以南的山区。墓地里到处都是破烂、杂物、弹药箱，还有许多人骨碎片。我在现场发现了一卷烧焦的相片，可能是 1998 年末当地发生的战斗唯一留存的见证。

　　有几位目击者站出来作证，安德烈和她在库尔德工人党中的一些战友在被俘后遭到了法外处决，但是没有人尝试过调查这一潜在的战争罪行，也没有人试图确认据称被埋在乱葬坑中约 40 位死者的身份。官方从未开展过任何调查。也没有专家到过现场。

　　没有任何经过授权的观察者能够打破叠加的状态，这并非由缺少观察者造成，而是因为既有的观察者未经授权。这是不可能共存之处，无法匹配现有的政治现实主义原则，被悬置的法律和俯视的霸权建构，超越了可说、可见和可能的范畴。在这

里，即使是显而易见的证据也无法得到认证。[①] 此地的不可见性是政治借由知识暴力建构和维系的。这也是那一卷烧焦的相片至今无法公开的主要原因，其被推入了零可能的区域。[②] 人们无法获得对其进行调查与分析的技术手段、专业知识和政治动机。

但是，我们还可以从另一个角度看待这些难以辨认的图像：作为弱影像，作为被暴力与历史摧残的事物。弱影像是未解的图像——这类影像看起来令人困惑、没有定论，因为其受到忽视或政治性否定，缺乏技术或资金，也可能是在危险境况下匆忙作出的不完整记录。[③] 弱影像无法全面地呈现其

① 感谢蒂娜·莱希（Tina Leisch）、阿里·坎（Ali Can）、内卡蒂·索梅兹（Necati Sönmez）、希亚尔（Şiyar）以及其他许多无法在此处列出名字的人。

② 同时，这篇文章已被重新编辑，成为我与拉比·姆鲁埃共同表演的一部分，表演名为《可能的标题：零可能》（Probable Title: Zero Probability）。我对拉比的贡献深表感谢，尤其是他在《像素化革命》（"The Pixelated Revolution"）一文中的精彩论述，该文举出了其他低分辨率证据的案例。

③ 我讨论过一些纪实图片的例子，主要来自乔治·迪迪-于贝尔曼（Georges Didi-Huberman）的文章"Images malgré tout"，参见黑特·史德耶尔，《作为真相政治的纪实主义》["Documentarism as Politics of Truth," *Republic Art* (May 2003), http:// republicart. net/disc/representations/ steyerl03_en. htm]。

要再现的情形。然而,如果弱影像试图再现的一切都被模糊掉了,那么影响其自身可见性的条件就变得显而易见了:弱影像是次等的、具有不确定性的事物,被排除在合法的话语之外,无法成为事实,受制于否定、漠视和压迫。

扩展至破碎的空间时,弱影像会呈现出另一个维度。[①] 这些影像可能是模糊的三维扫描件,夹着纽扣、骨头和子弹的土块,烧毁的胶卷,散落的灰烬,或是遗失的、难以辨认的证据碎片。[②] 商业、政治和军事利益决定了地表卫星图像的分辨率,也决定了埋藏在地表之下的物体的分辨率。这些不确定的物体是低分辨率的单子,多数情况下就是被物理压缩的物体,是化石一样的图表,记录着政治和身体暴力——它们是贫乏的影像,呈现着创造其自身的境况。即使这些物体无法展示其可能记录下的法外处决、政治谋杀,或是对示威者的扫射,它们

①　参见贾拉勒·陶菲克(Jalal Toufic),《精妙的舞者》("The Subtle Dancer," 24: "A space that is neither two-dimensional nor three-dimensional, but between the two")。可以查阅网址 http://d13. documenta. de/research/ assets/Uploads/Toufic-The-SubtleDancer. pdf。

②　阿伊卡·索莱尔梅兹(Ayça Söylemez),《失踪者的尸骨在发掘后再次遗失》("Bones of the Disappeared Get Lost Again after Excavation," Bianet, March 2, 2011, http://bianet. org/english/ english/ 128282-bones-of-thedisappeared-get-lost-again-afterexcavation)。

也能够呈现出自身被边缘化的痕迹。弱影像的贫乏并不是匮乏,而是一层额外的信息,与形式而非内容有关。其形式可以说明人们对待影像的方式,即影像如何被观看、传播,或是被忽视、审查和销毁。

即使内容损毁,烧焦的 35 毫米胶卷也能展示其自身的遭遇。它在火中燃烧,浸透了不明化学物,与摄影师的尸体一同化为灰烬。被毁的胶卷证明,正是这样的暴力在维持着特殊的不确定状态。

通过展示自身的物质构成,弱影像远超出再现的范畴,从而进入一个物与人、生死与身份的秩序被悬置的世界。在这个世界里,"所有物体都是一种复合体(因此所有的物质都联系在一起)……因此,每个物体都能感受到宇宙中一切事物产生的影响,所以,知晓一切的人能从单个物体中看到发生在所有物体中的事,甚至是已经发生或将要发生的事,在当下观察时间和空间上都更加遥远的存在。"[1]

莱布尼茨的文章中这个不祥的解读者是谁?他是被赋予无限权威的终极观察者吗?无论是谁,

[1]　莱布尼茨,《单子论》,第 251 页。

这个人都无法胜任。[1] 我们不能把观察的任务交给某个不明的一神论偶像，即便人们认为他能解读并知晓一切。我们无需这样做。零可能的区域，一个让图像/物体变得模糊、像素化、不可用的空间，并非是一种形而上学的条件。多数情况下，这一空间是人造的，维系其存在的是知识和军事的暴力、战争的迷雾、政治的黄昏、阶级特权、民族主义、媒体垄断，以及持续的漠视。其分辨率取决于法律、政治和技术范式。在世界上的某些地方，一具尸骨可能是不幸的残骸，是混在垃圾中的弱影像，被丢弃在填埋场，与坏掉的电视机堆放在一起；而在另一些地方，这具尸骨可能成为过曝的照片，经过高清或三维扫描，被深度解析、调查、测试和阐释，直至人们揭开谜底。[2] 同样的骨头可以用两种不同的分辨率观看：作为无名的弱影像，或是清晰透明的官方证据。

　　实证主义在此处成为知识特权的别称，其命名

[1]　对他来说，无论怎样，任何情况都必然是最好的世界。

[2]　这一点尤其适用于被谋杀的库尔德人的尸骨，人们对待不同尸骨的方式差异极大，这取决于死者是在伊拉克萨达姆·侯赛因下令进行的安法尔行动中被杀害，还是在 1990 年代内战期间被土耳其武装部队和民兵杀害。安法尔大屠杀受到世界级的军事专家和跨学科小组的调查，而土耳其的案件几乎没有人进行任何调查。

者是那些官方指派的观察人员,他们掌握高科技测量工具,经由授权来裁定事实。将其误认作问题的解决方案等于草率地选择了思考的捷径,因为知识特权只能证实存在更高一层的认知分辨率。这一贪图便利的思考方式不仅否认了法律治理中不断扩大的零可能区域和开裂的地狱边缘,还回避了一个令人不安的想法,即一切存在都可以截然不同,可能性无法主宰偶然性。

如果莱布尼茨笔下纵观一切的男性观察者是无能的,那么正义就不会歧视分辨率。正义女神仔细地用手指掠过那些凹凸的、光滑的贫乏图像,抚摸其边缘、缝隙和裂痕,拂过滞留在破碎空间中的低分辨率单子,了解它们的构造轮廓,感受它们的伤痕,全然确信不可能的事可以且一定会发生。

来自地球的垃圾邮件：
从再现中撤退

 密集的无线电波聚合体每秒都在离开我们的星球。我们的信件和快照、私密或官方的通信、电视广播和文本信息连成圆环逐渐飘离地球，这是我们时代欲望与恐惧的结构。[①]再过几十万年，地外智慧可能会匪夷所思地查看我们的无线通信。想象一下那些外星生物真的看到那些材料时的困惑。人类无意间发送到太空深处的图片，有很大一部分实际上是垃圾。任何考古学家、法医或历史学家，无论在我们的世界或是其他世界，都会把这些垃圾看作人类的遗产和肖像，当作我们时代和我们自己的真实写照。想象一下，从这些数字废墟中拼凑出

 ① 道格拉斯·菲利普斯(Douglas Phillips)，《欲望能脱离身体维系吗?》["Can Desire Go On Without a Body?" in *The Spam Book*: *On Viruses*, *Porn*, *and Other Anomolies from the Dark Side of Digital Culture*, eds. Jussi Parikka and Tony D. Sampson (Creskill, NJ: Hampton Press, 2009)，199—200]。

人类的模样。很可能，那副样子看起来就是图像型垃圾邮件（image spam）。

图像型垃圾邮件是数字世界的众多暗物质之一；垃圾邮件将信息呈现为图像文件的形式，试图以此逃脱过滤器的检测。这类图像数量庞大，它们漂浮在地球各处，迫切地争夺着人类的注意力。[1] 它们宣传药品、仿制品、美容用品、廉价股票，还有学位。通过图像型垃圾邮件所传播的图片可以看到，人类是一群衣着暴露、手持学位证书的生物，脸上挂着经过牙齿矫正后更加灿烂的笑容。

图像型垃圾邮件是我们向未来发出的信息。我们当下向宇宙发送的不是外侧展示着女人和男人（"人类"家庭）的现代主义太空舱，而是图像型垃

[1]　人们每天发送的垃圾邮件数量约为 2500 亿封（截至 2010 年）。图像型垃圾邮件的总量历年变化很大，但就 2007 年而言，图像型垃圾邮件占所有垃圾邮件的 35%、带宽增长的 70%。《图像型垃圾邮件可能导致互联网瘫痪》（"Image spam could bring the internet to a standstill," *London Evening Standard*, October 1, 2007），参见 http://httpl/www. thisislondon. co. uk/news/article23381164-image-spam-couldbringthe-internet-to-a-standstill. do;本文所附的所有垃圾邮件图像均出自一处珍贵资料，马修·尼斯贝特（Mathew Nisbet）的《图像型垃圾邮件》（"Image Spam"）。参见 http://www. symantec. com/ connect/ blogs/image-spam；为避免误解，大多数图像型垃圾邮件显示的都是文字而非图片。

圾邮件,其呈现的是广告宣传使用的改造人模型。①
这将是宇宙眼中我们的模样,甚至此时此刻我们看
起来就是如此。

　　单就数量讲,图像型垃圾邮件已经远超人类。
的确,其组成了沉默的大多数。但它究竟是关于什
么的? 加速出现的广告中描绘的人到底是谁? 对
潜在的外星接收者而言,他们的图像又会怎样诉说
当代人类?

　　从图像型垃圾邮件的角度看,人类是可以改进
的,或者如黑格尔所说,可以完善。在想象中,人可
以"完美无缺",这里指的是外表性感、极度消瘦、用
足以抵抗经济衰退的大学学位武装自己、总是准时
到达服务岗位工作(多亏了仿冒手表)的那些人。
这就是当代男女组成的人类家庭:一群服用廉价抗
抑郁药的人,配备了各种增强改造的身体零件。他
们是超资本主义的梦之队。

　　这就是我们真实的样子吗? 当然不是。图像
型垃圾邮件或许可以向我们详细描述"理想的"人

　　①　类似1972年和1973年发射的"先驱者"号太空舱上的金色饰
板,这些饰板描绘了一名白人女性和一名白人男性(没有描绘妇女生殖
器)。由于裸体形象遭到批评,后来的饰板只展示人类的轮廓。至少要
等到四万年后,太空舱才有可能传递这一信息。

类,但其描绘的理想无法通过真实人类的模样传达——事实恰恰相反。图像型垃圾邮件中的模特都是照片剪切出的复制品,改进程度过高,不可能是真实的。他们是数字增强后的生物组成的后备部队,就像神秘幻想中的小恶魔和小天使,通过引诱、强迫和勒索使人陷入渎神的消费狂热之中。

图像型垃圾邮件的接收对象是那些和广告长得不一样的人:他们既不消瘦,也没有能抵挡经济衰退的学位。从新自由主义的角度看,构成这些人的有机物远远称不上完美。他们可能每天都会打开收件箱,等候着奇迹降临,或只是微小的征兆,一道出现在永久性危机与困苦另一边的彩虹。图像型垃圾邮件被发送给绝大多数人,却从不表现他们。图像型垃圾邮件从不代表那些被认为是可消耗的、多余的人——就像垃圾邮件本身一样;图像型垃圾邮件只是对他们输出信息而已。

因此,图像型垃圾邮件展现的形象实际上与人类形象无关。正相反,它准确地描绘出人类不是什么。图像型垃圾邮件是一种否定性的图像。

模仿与魔法

为什么是这样? 有一个广为人知的明显原因,这里就不再展开详谈了:图像会激发模仿的欲望,让人们渴望成为图像所表现的产品。此视角下,霸权已经渗透日常文化,通过平庸的再现传播其价值观。[1] 图像型垃圾邮件因此可以被解释为生产身体的工具,其最终创造出的是一种介于暴食症、类固醇过量摄入和个人破产之间的文化。此观点(源于传统的文化研究)将图像型垃圾邮件视作实现强制信仰和阴险诱惑的手段,最终人们会忘乎所以地沉溺在向两者屈服的快感之中。[2]

但如果图像型垃圾邮件实际上不只是一种灌输意识形态和操控情感的工具怎么办? 如果真实的人(不完美、非性感的人)被排除在垃圾邮件的广告以外并不是因为某些假定的缺陷,而是因为他们

[1]　这是对早期文化研究中经典的葛兰西式主张草率的快进式改编。

[2]　或者,关于论点的分析在一定程度上更有可能自我抵消并且自相矛盾。

确实选择抛弃广告所描绘的形象呢？如果图像型垃圾邮件记录的是一种普遍性的抵抗，是人们从再现中的撤退呢？

　　我的意思是什么？一段时间以来，我注意到许多人开始主动回避摄影或动态影像的再现，他们偷偷地与摄像机的镜头保持着距离。无论是带门禁的社区和精英技术俱乐部中出现的禁拍区，还是拒绝采访的人、砸碎摄像机的希腊无政府主义者，又或是毁坏液晶电视的抢劫犯，人们已经开始主动或被动地抗拒被监视、录音、识别、拍摄、扫描和录像。在完全沉浸的媒体环境中，长期被当作特权和政治优待①的图像再现如今更像是一种威胁。

　　造成此状况的原因有很多。侮辱言论和游戏节目的出现渐渐使人麻木，将电视媒介与对下层阶级的鼓吹和嘲讽绑定在一起。主人公被粗暴地转手，历经无数入侵性的折磨，被迫忏悔、接受询问和评价。早间节目就好比是当代的刑讯室——传递着施刑者、旁观者，时常还有受刑者本人的罪恶

　　① 我曾在《批判的体制》一文中讨论过文化再现的未兑现的承诺。参见《批判的体制》［“The Institution of Critique,” in *Institutional Critique：An Anthology of Artists' Writings*, eds. Alex Alberro and Blake Stimson (Cambridge，MA：MIT Press，2009). 486—87］。

快感。

　　另外，主流媒体拍摄的人往往正处在消失过程中。他们身处危及生命的状况、极端的紧急情况和险境、战争和灾祸，又或是现场直播世界各冲突地区时持续不断的信息流。人们不是受困于天灾人祸，就是在物理意义上消失不见，如同厌食症的审美标准暗示的那样。憔悴衰弱的人遭到削减或裁员。显然，节食是经济衰退的转喻，而衰退的经济已经成为永久的现实并且造成了巨大的物质损失。伴随经济衰退而来的是智识的倒退。除极少数外的所有主流媒体都将智识倒退奉为教条。由于智识无法被饥饿简单消解，嘲弄与敌意在很大程度上将其排除在主流媒体的再现领域之外。①

　　企业的再现领域大多是例外，进入其中看起来十分危险：你可能被嘲笑、测试、压迫，甚至被饿死或杀害。这里不再现民众，而是展现民众如何消失：一种缓慢发生的消失。民众怎会不选择消失？想想施加在他们身上的无数暴力和侵略行为（无论

　　①　这一点在世界范围的适用情况并不相同。

在主流媒体还是现实中）。① 谁能经受住如此打击却不渴望逃离这个充满威胁又持续暴露的视觉领域？

另外，社交媒体和手机摄像头还创造出一个供人们互相进行大众监视的区域，叠加在无处不在的城市控制网络上（如闭路电视监控系统、手机定位跟踪和人脸识别软件）。除了体制层面的监控，人们现在还对彼此实施日常监控，拍下无数张照片，再实时发布出去。此类横向再现行为与社会控制相关，已经具有较大的影响力。雇主通过谷歌搜索求职者的信誉，社交媒体和博客成为评选耻辱与恶毒八卦的名人堂。广告和企业媒体自上而下实行的文化霸权与另一制度相匹配。下层之间开始（相互）自我控制，在视觉上进行自我规训，而这一制度甚至比早期的再现制度更难以摆脱。自我创造的模式也发生了实质性的变化。霸权日益内化，服从和表现、再现和被再现的压力也随之渗入人心。

安迪·沃霍尔（Andy Warhol）曾预言，每个人都能做 15 分钟的世界名人，这早已成为现实。然

① 在 20 世纪 90 年代，南斯拉夫人会说，第二次世界大战的反法西斯口号颠倒过来了："法西斯去死，自由属于人民"已经被各阵营的民族主义者改写成"人民去死，自由属于法西斯"。

而如今许多人的愿望正相反:隐身,就算只有 15 分钟,甚至 15 秒也好。我们进入了全民狗仔队的时代,人人都想在制高点上进行展览式偷窥。摄影闪光灯的光晕将人们变为受害者、名人,或两者的结合体。当我们在收银台、自动取款机或其他检查站登记时,当手机捕捉到我们最细微的动作时,当我们拍下的快照被标记上 GPS 坐标时,我们并不会娱乐至死,而是被再现肢解为碎片。[1]

退出

这就是如今许多人远离视觉再现的原因。直觉(和智慧)告诉他们,摄影或动态影像是危险的装置,会捕捉时间、情感、生产力和主观性。它们可以让你坐牢,使你永远蒙羞,陷入硬件的垄断性控制和文件转换的困境。这些图像一旦被上传到网络,就再也没法删除。你被拍过裸照吗? 祝贺——你永生了。这张照片会比你和你的后代活得更久,甚

① 参见布莱恩·马苏米(Brian Massumi),《虚拟的寓言》[*Parables for the Virtual* (Durham, NC: Duke University Press, 2002)]。

至比最坚固的木乃伊更坚韧。它已经漫游至宇宙深处,等着同外星人见面。

人们对摄影机久远神秘的恐惧在数字原住民的世界里卷土重来。当下,摄影机不会夺走你的灵魂(数字原住民用的是 iPhone),但会耗尽你的生命。镜头会主动让你消失、缩小,让你赤身裸体,迫切需要做个手术矫正牙齿。事实上,再现工具的定义是一种误解,摄影机现在是制造消失的工具。[①]人们的再现越多,现实能保留的就越少。

回到我之前提及的案例——图像型垃圾邮件是自身支持者的否定性图像,这怎么可能? 事情的原因并非如传统文化研究主张的那样,意识形态试图强迫人们进行强制性模仿,让人寄希望于自身的压迫和矫正,以触及无法达到的效率、吸引力和健康标准。不对。让我们做个大胆假设,图像型垃圾邮件之所以是其支持者的否定性图像,是因为人们在主动远离这类再现,滞留在再现中的只是那些用作碰撞测试的改造假人。图像型垃圾邮件不自觉地记录了一次隐秘的罢工。人们正退出摄影和动

① 我记得我以前的老师维姆·文德斯(Wim Wenders)曾展开阐述过如何拍摄即将消失的事物。不过,更有可能的是,事物消失可能是(甚至确定是)拍摄造成的。

态影像的再现形式。这是一次几乎不可察觉的集体出逃,人们要离开过于极端的权力关系领域,因为不进行过度削弱和缩减就难以在那里生存下去。图像型垃圾邮件不是对统治的记录,而是为民众抵抗竖起的纪念碑,人们拒绝被如此再现。他们正在脱离既定的再现框架。

政治与文化再现

这打破了许多有关政治与图像再现关系的教条。很长时间以来,我们这代人一直被教导,再现是政治与美学发生论争的主要场域。文化成为调查日常生活中固有的“软性”政治的热门领域。人们期望文化领域的转变能反过来影响政治领域,相信通过更细致的考察再现就可以让政治和经济变得更为平等。

然而,人们渐渐发现,文化与政治并非最初预想的那样联系紧密,商品和权利的分裂与各感官间的分隔并不一定平行对应。阿瑞拉·阿祖莱(Ariella Azoulay)曾提出,摄影是一种公民契约,此概念为我们提供了充分的思考基础。如果说摄影是参

与者之间的公民契约，那么从再现中撤退就是在违反社会契约，因为人们承诺的是参与，但兑现的却是谣言、监视、证据、持续的自恋和偶发的暴动。①

当视觉再现换挡至超速行驶模式并通过数字技术流行起来时，民众的政治再现却深陷危机之中，被经济利益的阴霾掩盖。所有可能存在的少数群体都被认证为潜在的消费者并（在一定程度上）获得了视觉再现的代表，但人们对政治和经济的参与度却变得更不平等。由此看来，当代视觉再现的社会契约有点像21世纪初的庞氏骗局，更确切地说，是参与一场后果不堪设想的游戏节目。

即使两者曾经存在某种联系，如今此联系也已经变得极不稳定，因为在当下，符号与其所指的关联已经被系统性投机活动和管控缺位逐步瓦解。

系统性投机和管控缺位不仅适用于金融化和私有化，也指松懈的公共信息管控标准。新闻业探寻真相的专业标准已经崩溃，摧毁此标准的是大众传媒产品、不断克隆的谣言和维基百科讨论区的扩散。投机不仅是一种金融运作，还是符号连接所指

① 我无法在这篇文章里做适当的阐述。或许有必要从新的视角重新思考"脸书"最近发生的暴动，人们是要打破无法忍受的社会契约，而不是缔结或维系这些契约。

的过程,一种突如其来的奇迹般增强或是回旋,在弹指间就能打破任何尚存的索引关系。

视觉再现确实很重要,但视觉与其他再现形式并不完全和谐一致。两者间存在严重的不平衡。一方面,大量图像缺少所指对象;另一方面,很多人并没有得到再现。更夸张地说,越来越多漂浮不定的图像恰恰对应着越来越多被剥夺权利、不可见,甚至消隐或失踪的人。①

再现的危机

这造就了一种截然不同的局面,我们无法再用过去的方式看待图像,将其视作某件事或某个人在公共领域大致准确的再现。这个时代属于不可再现之人和过剩的图像,图像与再现的关系已经发生不可逆的转变。

① 数字时代的革命对应着南斯拉夫、卢旺达、车臣、阿尔及利亚、伊拉克、土耳其和危地马拉部分地区(只举几个例子)的大规模失踪和屠杀。在刚果民主共和国,1998 年至 2008 年间约有 250 万人在战争中丧生,研究人员一致认为,信息技术产业原材料(如钶钽铁矿)的开采需求对当地的冲突造成了直接影响。1990 年以来,试图前往欧洲的移民死亡人数约为 18000 人。

图像型垃圾邮件是当下形势一个有趣的症候，因为其在大多数情况下仍是不可见的。

图像型垃圾邮件无休止地流传，却从未被人的眼睛看到。这些图像由机器制作而成，再由机器人程序发送，然后被垃圾邮件过滤器捕获，而过滤器日益强大，就像阻挡移民的高墙、障碍物和栅栏。因此，图像型垃圾邮件展示的塑料人在很大程度上仍然未被看见。自相矛盾的是，他们被当作数字渣滓，沦落至与自身企图吸引的低像素人群相似的处境中。这就是图像型垃圾邮件和其余所有再现模型的不同之处。其他模型占据的是可见性和高端的再现，而图像型垃圾邮件中的生物则被当作数据流浪者和虚拟替身，掩藏着制造图像的诈骗犯。让·热内（Jean Genet）要是还活着，定会歌颂一番图像型垃圾邮件中光鲜的流氓、骗子、妓女和假牙医。

他们不能代表人民，因为在任何情况下，人民都不是一种再现。他们是一个事件，可能在某天或更晚发生，就在不受遮挡的眼睛突然眨动的那个瞬间。

不过，现在人们或许已经明白并接受了这样一个事实：任何人的视觉再现都只能以否定的方式出

现。视觉再现的否定性底片在任何状况下都无法
冲印，因为一个魔法般的过程会确保你永远只能在
肯定性的图像正片中看到一群民粹主义的替身和
冒充者，还有那些试图取得合法性的加强型撞击测
试假人。人民作为国家或文化的图像，看起来就
像：为了获取意识形态利益而压缩制成的刻板印
象。图像型垃圾邮件才是人民真正的化身。人民
是一种绝不假装具有任何原真性的否定性图像？
一种表明人民不是什么的图像才是唯一能够代表
他们的视觉再现？

　　越来越多的人成为图像的制造者而非图像的
客体或主体，或许他们逐渐意识到，人民只有在共
同创造图像而非被图像再现时才有可能存在。任
何图像都是行动和激情共存的基础，是事物和强度
交流的区域。随着生产的大众化，图像渐渐成为公
共事务或是大众所有物。但正如垃圾邮件的语言
编造出的浪漫想象，这些图像也关乎私处。①

　　这并不是说图像中展现的人或物无关紧要。
图像关系绝不是单向度的。图像型垃圾邮件中通

　　①　出自电影《火线狙击》(In the Line of Fire，1993)的一张盗版
DVD封面，上面用模糊不清的语言标注着：严禁将此碟片用于和私处相
关的(色情)放映。

常使用的演员并不是民众（这样最好）。更确切地讲，图像型垃圾邮件中的主体作为否定性替代物暂时占据了人民的位置，替民众承受了焦点中心的舆论压力。一方面，这类替代性主体代表了当前经济模式的所有恶行与美德（更准确地说，恶行即美德）。但另一面，替代性主体又常常是不可见的，因为几乎没有人真正在观看他们。

如果没有人真的在看，谁知道图像型垃圾邮件中的人到底在忙些什么？他们的公众形象可能只是为确保我们维持漠不关心而摆出的鬼脸。但同时，他们或许可以为外星人提供重要的信息，讲述那些我们不再关心的人，那些被排除在混乱的"社会契约"之外的人，或是除早间节目外任何形式的参与；这就是来自地球的垃圾邮件，他们是监视录像和航拍红外监察下的明星。又或者，图像型垃圾邮件中人暂时与失踪者和不可见者共存一处，滞留此地的人陷入了一种可耻的沉默，他们的亲人每天不得不向杀害他们的凶手低头。

图像型垃圾邮件中的人是双重间谍。他们所处的地带既处于过度暴露状态，同时又不为人所见。这或许就是他们一直面带微笑却一言不发的原因。他们知道，自己僵硬的姿势和消失的容貌实

际上是在为人们摆脱记录提供掩护。或许他们想让人们休整之后再缓慢地重聚。"离开屏幕,"他们似乎低语道,"我们会代替你。标记和扫描我们吧。离开探测雷达,去做你该做的事。"无论这意味着什么,图像型垃圾邮件中的人永远不会出卖我们。为此,他们值得我们的爱和钦佩。

剪切/削减！再生产与再组合

剪切(cut)是一个电影术语。[①] 剪切分隔了两个镜头，也连接起两个镜头。其是建构电影空间和时间的方法，能够将不同元素衔接为一种新的形式。

显然，作为经济术语，"cut"一词指的是削减。在当前的经济危机背景下，削减主要涉及政府在福利、文化、养老金和其他社会服务方面的支出。它可以指任何资源或拨款的削减。

这两种类型的"cut"(剪切和削减)如何影响身体？这些身体属于人造人还是自然人，是死尸还是

① 本文中的许多观点都出自《危机》("Crisis")研讨会的发言(2009年举办)以及亚历克斯·弗莱彻(Alex Fletcher)关于电影剪辑的观点，还有我对马伊亚·蒂莫宁(Maija Timonen)博士答辩的回应，后者论述了身体被紧缩政策剪切的观点。其他观点来源于《垃圾空间》("Junkspace")的研讨会发言，特别是博阿兹·莱文(Boaz Levin)围绕后期制作与我进行的讨论。此文献给比弗和赫尔穆特·费伯(Helmut Färber)。

企业？我们能从电影及其复制技术中学到什么，以帮助我们应对后连贯性剪切（post-continuity cutting）在经济领域产生的影响？

经济话语中的削减

当前的经济话语经常使用身体的隐喻来描述削减。形容经济紧缩和债务时，国家和经济体往往被比作需要减少（或正在失去）身体部位的人。对政治身体的干预包括节食（削减油水）、截肢（防止所谓的传染性问题继续扩散）、减肥、勒紧腰带、瘦身健美、消除多余部分，等等。

有趣的是，切割身体的传统是创造主体概念本身的核心所在，而主体概念又与债务概念紧密相连。莫雷齐奥·拉扎拉托在新书中提到尼采将主体生成描述为一种历史形式。[①] 为了想起债务和负罪感，人们需要记忆，而债务和负罪感实际上就以割伤的形式铭刻在身体之上。尼采提到了一系列

① 参见莫雷齐奥·拉扎拉托，《负债者的工厂：关于新自由主义状况的论文》[*La fabrique de l'homme endetté：Essai sur la condition néolibérale* (Paris：Éditons Amsterdam，2011)]。

用于增强债务、记忆和负罪感的方法:活人献祭,以及切除身体部位,例如阉割。他满怀激情地详细介绍了所有酷刑,并满意地指出,德国人在设计切割身体的方式时尤其具有创造力:四分法,割下乳房上的肉,一层层剥去皮肤,等等。

债务与切割身体之间最明显的联系体现在罗马法中。所谓的《十二铜表法》明确提到,债权人可以依据正当理由分割债务人的身体。这意味着前者有权切下后者身体的一部分。根据此法律,多切还是少切一点其实并不重要。

> 如果一个人因欠债被交给其他人处置,此人在广场上示众三个集市日之后,如果债主愿意,就可以将债务人分割成不同的部分;如果任何债权人在分割时获得了多于或少于他应得的部分,那么他无需对此负责。[①]

这就涉及另一个问题,我们讨论的究竟是谁的

① 塞缪尔·帕森斯·斯科特(Samuel Parsons Scott)主编,《民法》[*The Civil Law: Including the Twelve Tables, the Institutes of Gaius, the Rules of Ulpian, the Opinions of Paulus, the Enactments of Justinian, and the Constitutions*, vol. 1 (New York: AMS Press, 1973), 64]。

身体。在这一系列隐喻中总是隐含着数个身体：字面意义上的身体，被真正地或在隐喻意义上切割，以及隐喻的身体，代表国民经济、国家或企业。等式中既有自然身体也有政治身体，而被切割的身体则是两种身体交换的节点，或者说是介于这两种身体间的剪辑状态。如果我们依照恩斯特·康托洛维茨著名的定义来理解（康托洛维茨分析了政治身体的修辞及其在法律领域的体现），那么政治身体就是不朽的、理想化的，而自然身体则是会犯错的、愚钝的、终有一死的。[①] 事实上，两者都在经历着切割，无论是字面意义上还是隐喻意义上。

后期制作中的身体

作为削减的"cut"占据了经济话语的中心位置，作为剪切或剪辑的"cut"则是电影使用的传统工具。剪辑通常被理解为时间维度上的调整，但电影也会通过取景框在空间中切割身体，只保留对叙事有用

① 恩斯特·H. 康托洛维茨，《国王的两个身体》[*The King's Two Bodies: A Study in Mediaeval Political Theology* (Princeton, NJ: Princeton University Press, 1997)]。

的部分。[①] 身体被分解，又以不同的形式重新被衔接起来。正如让-路易·科莫利（Jean-Louis Comolli）夸张的描述，画面对身体的切割"像剃刀的刀刃一样锋锐、利落、干净"[②]。

长镜头或全景镜头大多会让被再现的身体完整出镜，而中景镜头或特写镜头则会将身体的大部分切掉。这些镜头中最极端的切割方式是所谓的意大利式特写（Italian shot），名称出自塞尔乔·莱昂内的"镖客三部曲"，影片聚焦了在狂野西部想象中充当义务警员的雇佣枪手。

剪辑的经济性也与更普遍的经济叙事密切相关：1903 年，《火车大劫案》（*The Great Train Robbery*）将剪辑带入了电影世界。这部影片讨论了私有财产、私有化、挪用、边疆、扩张等西部片中常见的主题。为了突出要传达的信息，影片采用了交叉剪辑（cross cutting）和贯穿多个场景的旁白。

其他剪辑手法的突破性进展同样有效利用了

① 法语中的框架一词是"cadre"。这意味着，正如让-路易·科莫利所强调的那样，取景框中的身体是被规训和管理的。感谢查尔斯·海勒（Charles Heller）向我介绍这一点。

② "锋锐、利落、干净，就像剃刀的边缘"，让-路易·科莫利（Jean-Louis Comolli），《框架与身体》[*Cadre et corps* (Paris: Éditions Verdier, 2012)，538]。

经济叙事。作为最早使用平行蒙太奇（parallel montage）的电影之一，大卫·格里菲斯（D. W. Griffith）1908 年的作品《小麦的囤积》（*A Corner in Wheat*）讲述了芝加哥证券交易所的期货交易以及种植小麦的农民因投机而破产的故事。[①] 这部影片极力避免使用特写或中景镜头，却对一只手进行了夸张的镜头表现。那只手属于绝望的小麦投机者，或许这个镜头想表达市场无形的手已经与所有真实的身体发生了割裂。

切成碎片（Partes Secando）

格里菲斯式蒙太奇不仅涉及抢劫和投机等高阶且极具当代性的经济机制。这种手法也衍生于经济需要。平行蒙太奇（两条故事线的平行叙述）在制作方面成本更低、效率更高，因为采用此手法的影片不需要按时间顺序进行拍摄。汤姆·冈宁（Tom Gunning）认为，平行蒙太奇是一种将电影融

① 参见赫尔穆特·费伯珍贵的分析：*"A Corner in Wheat" von D. W. Griffith 1909: Eine Kritik* (Paris: Helmut Färber, 1992).

入福特主义生产体系的有效方法。[①] 到 1909 年为止，这种剪辑手法已经完全普及了。

此时，剪辑或后期制作已经成为一种重要的手段，可以讲述故事，肢解和重新衔接个体与集体，根据经济效益将他们分开再重新排布。尽管《小麦的囤积》在叙事层面传达出一种回归自给农业的浪漫式本质主义呼唤，但影片自身的形式却与资本主义理性完全一致，甚至更进一步。[②]

但是，这一逻辑也可以发生反转，其方法就是肯定主体的碎片化（但不涉及资本主义）。在 1927 年一篇名为《大众饰物》的文章中，齐格弗里德·克拉考尔（Siegfried Kracauer）曾强调过重组身体的潜力。他分析了一群名为"踢乐女孩"（Tiller Girls）的歌舞女郎。在 20 世纪初，她们因发明所谓的"精确舞"（precision dance）而大受欢迎。在这种舞蹈中，女性的身体或者说是她们身体的各部位（如克拉考尔所强调的）整齐同步地摆动。克拉考尔将精确舞阐释为福特主义生产制度的症候，将踢乐女孩在舞

① 汤姆·冈宁，《大卫·格里菲斯和美国叙事电影的诞生》[*D. W. Griffith and the Origins of American Narrative Film* (Champaign: University of Illinois Press, 1993)]。

② 与取景相比，这一点更适用于剪辑。

台上的衔接动作比作传送带的组合构成。当然,她们首先必须被分解,然后才能被重新衔接起来。要达成此效果,就要将时间和活动切割成片段分配给身体的不同部位。

不过,克拉考尔并没有谴责这一组合方式。他没有呼吁回归一种更自然的身体,无论那意味着什么。克拉考尔甚至认为,踢乐女孩已经无法再复原为人类。他选择正视错综复杂的关系,目的是探究如何才能突破到另一面,将碎片化现象推至极端,像反打镜头(reverse shot)那样实现逆转。事实上,他甚至认为对身体的切割和再剪辑还不够激进。

踢乐女孩的工业身体是抽象的、人造的、异化的身体。正因如此,其才能打破传统意识形态,那种思想所推崇的出身和归属感渗透着当时的种族主义。同时破碎的还有对于自然的、集体的身体的想象,这样的身体由遗传、种族或共有文化造就。在踢乐女孩的人造身体和人为衔接的身体部位中,克拉考尔看到了对另一种身体的期望,摆脱种族、谱系和出身的负担,卸掉记忆、愧疚和债务的重担,恰恰因为其是人造品和合成物。重组割断的部分创造出一个没有主体、不受支配的身体。实际上,这就是被切割掉的部分:个人,还有身份,以及不可

剥夺愧疚感和被债务束缚的权利。这具新的身体完全接纳了自己人造的结构，面向物质与能量无生命的川流敞开。

然而，在债务危机和经济萧条时期，克拉考尔的观点并未博得认同。相反，极端纳粹和种族化的身体隐喻开始过度膨胀，并借助一切可能的暴力手段转化为现实。身体被切割、炸碎和侵犯，散落各处的残骸构成我们今天行走的大地。

后期制作/后生产

这就是剪辑通过历史嵌入经济语境的方式。电影后期制作的领域由此诞生。尽管"后期制作"这一名称看似是对制作的补充，但在逻辑上，是后期制作反过来影响和构建了制作本身。

随着数字技术的发展，制作流程也大大加快。后期制作传统上指的是电影拍摄后的同步、混音、剪辑、色彩校正等程序。但是近年来，后期制作已开始全面取代制作。在较新的主流作品中，尤其是三维或动画制作，后期制作大致就等同于影片本身的制作。合成、动画制作和建模现在都属于后期制

作。需要实际进行拍摄的部分越来越少，因为这些工作部分或全部都是在后期制作中完成的。所以，自相矛盾的是，制作开始更频繁地在后期制作中开展。制作变成了一种后期效果。[1]

几年前，尼古拉斯·伯瑞奥德（Nicolas Bourriaud）在《后期制作》中指出了此转变的几方面体现。[2] 伯瑞奥德的分析主要关注艺术中的数字复制过程及其对艺术品的影响，但在当下的危机时刻，我们不得不对他的零散提示进行大幅修改。后期制作的影响远超艺术或媒体的范围，甚至突破了数字技术世界。后期制作/后生产（post-production）已经成为当今主要的资本主义生产方式之一。

过去人们在工作结束后额外做的事，例如所谓的劳动再生产，如今全被纳入生产之中。再生产既

① 电影后期制作和制作的关系中还存在一个重要的组成部分：与现实的关系。即使在完全虚构的故事中，电影制作也与现实存在着索引关系，例如，虽然是用 35 毫米胶片的摄影机拍摄，但数字后期制作却能完全改写摄影机前场景的索引关系。当代的后期制作是对影像的改造，而非制造。在后期制作中，合成背景、动画主角和现实建模弱化了现实的索引关系。当然，索引关系一直都是相当虚构的，但新技术在很大程度上允许人们不再依靠这一关系，从而用绘画般的自由创造出新的视角。

② 参见尼古拉斯·伯瑞奥德，《后期制作》[*Postproduction: Culture as Screenplay; How Art Reprograms the World*, trans. Jeanine Herman (New York: Lukas & Sternberg, 2005)]。

包括所谓的再生产性劳动（包括情感和社会活动），也涉及数字和符号的再生产过程。① 从字面意义上看，后期制作/后生产指的就是今天的生产。

"后生产"一词固有的时间性发生了改变。前缀"后"（post-）表示超越历史的稳定状态，前缀"再"（re-）则表示重复或回应，现在前者已经被后者取代。我们并非身处生产之后。正相反，我们处于这样一种状态：生产无休止地循环、重复、复制和倍增，但也有可能被取代、削弱和更新。生产不仅经历了转型，其基础也转移到先前构成其外部的位置中：移动设备、分散各处的屏幕、血汗工厂、T形台、育儿所、虚拟现实、外包他国的生产线。生产被无休止地编辑和重组。

随着生产理念的消失，英勇男性工人的形象也随之消失，取而代之的是：身穿蜘蛛侠服装的富士康员工尝试抵御跳窗的诱惑；靠捡拾工业废金属为生的孩子四处寻觅帝国主义或社会主义工厂的残骨；画中人通过改造、厌食和数字暴露癖完成自我

① 关于再生产劳动的女权主义解读，请参考西尔维娅·费德里奇（Silvia Federici）、阿尔利·霍奇希尔德（Arlie Hochschild）、恩卡纳西翁·古特雷斯·罗德里格斯（Encarnación Gutiérrez Rodríguez）以及"漂泊"女性工作者组织（Precarias a la Deriva）的作品。

复制；不被看见的女性维持着世界运转。再生产时代下，维尔托夫电影里那个著名的持摄像机的男性已经被一个坐在剪辑桌前的女性取代，她把婴儿抱在腿上，等待 24 小时轮班工作。

但是，生产可以被切割和肢解，也可以在再生产中重新组合并得到更新。今天的再生产者是克拉考尔笔下踢乐女孩的升级版，经过在线人工改造，由复活的碎片仓促拼凑而成，被一分钱股票、统一费率和内战的垃圾邮件淹没，在恐惧与渴望中失眠。

历史的天使

我们可以从保罗·克利（Paul Klee）的《新天使》（*Angelus Novus*，1920）中找到一个再生产空间的例子。这幅作品被印在一个巨大气球上然后膨胀起来，而气球位于柏林附近一个名为"热带岛屿"（Tropical Islands）的人造乐园。那里曾经是一个制造巨型飞艇的工厂，当时人们仍然相信，民主德国中这处独特的后社会主义区域可以在经济上脱胎换骨，并以某种方式在工业上重新焕发生机。企业破产后，一位马来西亚的投资商将其改造成充满异

国情调的温泉景观,里面有雨林的复制品、看起来像玛雅祭祀坑的按摩浴缸仿制品,以及无尽地平线的巨幅合成壁纸。这是剪切和粘贴的领域,杂乱无章,经过喷笔的粉饰,像三维模型一样被拖拽和丢放——典型的气泡建筑,充斥着无数可以膨胀的元素。

为什么这里可以体现再生产时代的基本张力?因为其从工业生产/制作的空间变成了后生产/后期制作的空间,所展示的是生产的后期效果。这个空间不是生产出来的,而是后期复制造就的。没有最终版本,只有不断变形的剪辑、硬生生的剪切,以及满是新奇事物的片段间模糊的过渡。

在回望历史灾难时,克利的《新天使》不再被拖向未来的地平线。横向运动不见了,随之消失的是朝向未来的运动。地平线和线性视角也无处可寻,取而代之的是电梯般上下穿梭的天使,如同在执行巡逻任务。《新天使》俯瞰着一个没有罪恶和历史的天堂,在那里,未来已被短暂上升的承诺取代。地平线开始环形旋转。天使成为无人机,神圣暴力沦为消磨时间的手段。

反打镜头

复制的天使如今正注视着什么？我们能对天使的目光做什么样的剪辑？我们是谁，是天使的旁观者吗？我们的身体在天使的凝视下会呈现何种姿态？

娜塔莉·布克钦（Natalie Bookchin）在2009年绝妙的作品中提出了一个与此相关的建议。她将克拉考尔的文章《大众装饰》改编为多屏装置。通过重新组合孤独青少年在卧室里对着网络摄像头跳舞的视频，布克钦将踢乐女孩的精确舞推向了媒介化的断裂时代。身体部位没有被传送带式的动作分割，而是被降级到家庭领域中，作为原子化的肢体整齐划一地舞动。正如踢乐女孩被精确舞分解并重组为大众饰物一样，青少年通过后期制作成了视频主角，作用于他们的是社交媒体和强制占领的合力，与之同步的是"嘎嘎小姐"的原声配乐。

一方面，这是经济希望看到的被撕裂和切割的身体——人们在家里自我隔绝，将自己生产为受困的主体，承受着抵押贷款和不够美、不够瘦的永久负

罪感。但另一面,同样重要的是,视频中她们的动作要保持美妙绝伦,因为活力和优雅永远不能被剪掉。

正如克拉考尔所说,我们不应回避大众饰物,也不必为某种从未存在过的自然状态感到惋惜。相反,我们应该拥抱大众饰物,坚定地冲破它创造的障碍。我上述提到的视频就是此做法的例证。这个视频不一定是布克钦的原版视频。[①] 一位用户(不确定是否是原作者)上传了这段视频。考虑到YouTube 的版权问题,这位用户删除了部分音乐,用笔记本电脑的按键声音代替了原来的配乐。事实上,这才是作品唯一适合的配乐。集体性后期制作创造的不仅是合成的身体,还有合成的作品。

为了合成,我们要借助一个重要的新工具,即平行屏幕。如果身体的某一部分被剪切掉,我们就可以在另外的屏幕上添加一个替代部分。我们可以重新编辑被剪切掉的身体部位,创造出一个不存在于现实中而只存在于剪辑中的身体,由其他身体上剪切下来的肢体组成,即那些被认为是多余、不便的或过度的部分。我们可以用这些切割下来的肢体重新组建一个新的身体,结合死者的骸骨与生

① 参见 http://www.youtube.com/watch? v=CAIjpUATAWg。

者荒谬的自然身体。这是一种存在于剪辑中并且靠剪辑维系的生命形式。

我们可以重新剪辑被剪掉的部分：整个国家和民众，甚至全世界，还有那些因不符合经济可行性和效率理念而被编辑和审查的电影和视频。我们可以将这些部分剪辑成不连贯的、仿造的、另类的政治身体。

一个吻

存在另外一种解读。让我们转向一种不同的后期制作图像，看看其中经过剪切和审查的身体。在电影《天堂电影院》（*Cinema Paradiso*，1988）中，有个人正在观看一卷由放映员用虚构影片删减部分制作而成的胶片。这卷胶片由无数的吻组成，内容太具煽动性所以无法对大众放映，因为这些吻可能会损害性规范和性限制维系的观念：家庭、财产、种族和国家。[①]

一卷被驱逐的吻。又或者，这是不是一个个镜

① 感谢拉比·姆鲁埃向我推荐这部影片。

头在不同主人公间传递的同一个吻？一个复制、传播、肆意蔓延的吻？一个创造热忱、情感、劳动和潜在暴力矢量的吻？[①] 吻是共通的事件，包含了身体间的共享、交换和遭遇。吻是剪辑，将情感衔接为不断变化的组合。吻在身体之间创造出新的节点和形式，自身也在不断改变。吻是运动的表面，是时空的涟漪。同一个吻无尽地复制下去：每个吻都独一无二。

吻是孤注一掷，是风险之地，是一片混乱。再生产的概念浓缩在这样一个转瞬即逝的时刻。让我们把再生产视作一个吻，在不同的剪辑和一个个镜头与画面之间移动：连接和并置。从嘴唇到数码设备。吻用剪辑的方式活动，精巧地翻转着切割的概念，重新分配情感和欲望，创造出由运动、爱和痛苦连接起来的身体。

① 这里指的是鲍里斯·布登（Boris Buden）在其著作《过渡地带》（*Zone des Übergangs—Vom Ende des Postkommunismus*）一书的序言中提到的吻：在波斯尼亚战争中，一个无名的黑人从民兵那里得到一个吻，民兵绑架或许还杀害了他。这个吻仍在外漂荡，通过强奸集中营和青少年聚会、儿童医院和妓院传递——带着爱或鄙视，倦怠或欣喜，温柔，狡诈，尖锐。

致　谢

黑特·史德耶尔是一位电影制作人和作家。她在柏林艺术大学教授新媒体艺术,曾参加第12届卡塞尔文献展、第7届上海双年展和第37届鹿特丹国际电影节。

感谢大卫·里夫就本书中几乎所有文章与我进行讨论。感谢托马斯·埃尔塞瑟、伊丽莎白·勒博维奇、斯芬·吕提肯、特尔达德·佐尔哈德尔、卡蒂亚·桑德尔(Katya Sander)、菲尔·柯林斯(Phil Collins)、波莉·斯泰普(Polly Staple)、拉比·姆鲁埃、戴安娜·麦卡迪(Diana McCarty)、科德沃·埃顺、蒂娜·莱希、托马斯·托德(Thomas Tode)、玛丽亚·琳德(Maria Lind)、塞巴斯蒂安·马尔克特(Sebastian Markt)、杰拉尔德·劳尼格(Gerald Raunig)、卡莱斯·格拉(Carles Guerra)、约书亚·西蒙(Joshua Simon),以及最重要的,我的学生们,

他们为本书的文章做出了巨大贡献。我之所以能写出这些文章,还要感谢托恩·汉森(Tone Hansen)、eipcp、亨德里克·福尔科茨(Hendrik Folkerts)、西蒙·谢赫、弗兰克·"比弗"·布拉迪、阿内塔·希拉克(Aneta Szylak)、特尔达德·佐尔哈德尔、纳塔莎·彼得雷辛-巴切莱斯(Nataša Petrešin-Bachelez)、格兰特·沃特森(Grant Watson)、T·J·德莫斯(T. J. Demos)、尼娜·蒙特曼(Nina Möntmann),当然还有 *e-flux* 期刊的委托。感谢劳拉·哈曼(Laura Hamann),她承担了照顾我女儿这一极其重要的任务;感谢我的助手耶利兹·帕拉克(Yeliz Palak)和阿尔文·弗朗克(Alwin Franke);感谢所有的文案编辑、校对员和设计师,他们花时间修正了我潦草的脚注和拼写错误。感谢布赖恩·库安·伍德(Brian Kuan Wood)对每一篇文字所做的大幅改进,感谢玛丽安娜·席尔瓦(Mariana Silva)出色的图片编辑,感谢安东·维多克(Anton Vidokle)和胡莱塔·阿兰达(Julieta Aranda)始终如一地支持我的工作。特别感谢鲍里斯·布登十年来对我工作的支持。献给埃斯梅·布登(Esme Buden)。

《自由落体》受西蒙·谢赫委托撰写,于 2010

年 11 月 4 日到 6 日在伊斯坦布尔举行的第二届前西方研究大会发表。一个不同的版本收录在《论地平线》[*On Horizons: A Critical Reader in Contemporary Art*, eds. Maria Hlavajova, Simon Sheikh, and Jill Winder (Rotterdam: Post Editions 2011), copublished with BAK, basis voor actuele kunst]中。

《艺术的政治：当代艺术与后民主的转向》献给那些陪伴我熬过数字歇斯底里症、飞机旅客综合征和装置灾难的人。特别感谢特尔达德·佐尔哈德尔、克里斯托夫·曼兹(Christoph Manz)、大卫·里夫和周安曼(Freya Chou)。

感谢 Kinoki 的彼得·格拉博尔(Peter Grabher)让我关注《抗议的接合》中提及的电影。此文于 2002 年受 eipcp 委托撰写。

《像你我一样的事物》是为海尼·昂斯塔德艺术中心(挪威，2010 年)出版的图录《黑特·史德耶尔》而写。感谢托恩·汉森。

《为弱影像辩护》早期的版本出自我在一次讨论中的即兴回应，发表于 2007 年托马斯·托德和斯文·克拉默(Sven Kramer)在德国吕内堡举办的《散文电影：美学与现实》("Essayfilm: Ästhetik und

Aktualität"）研讨会。《第三文本》的客座编辑科德沃·埃顺曾为有关克里斯·马克和"第三电影"的特刊委我撰写了一个更长的版本，但由于版权原因一直没能出版。这篇文章的另一个重要灵感来源是伦敦国际当代艺术中心（ICA）举办的展览《离散》（"Dispersion"）（2008年由波莉·斯泰普策展），该展览包括一本由斯泰普和理查德·伯基特（Richard Birkett）编辑的精彩读本。此外还要感谢布莱恩·库安·伍德的编辑工作。

《艺术作为职业/占领：生命自主性的主张》献给希亚尔同志和锡尔特地区的人权组织。感谢阿普（Apo）、尼曼·卡拉（Neman Kara）、蒂娜·莱希、萨欣·欧凯（Sahin Okay）、塞利姆·伊尔迪兹（Selim Yildiz）、阿里·坎（Ali Can）、阿内塔·希拉克、罗伊·罗森（Roee Rosen）、约书亚·西蒙、亚利桑德罗·佩蒂（Alessandro Petti）、桑迪·希拉尔（Sandi Hilal）。

《摆脱一切的自由：自由职业者与雇佣军》受亨德里克·福尔克茨委托撰写，出自阿姆斯特丹市立博物馆、阿姆斯特丹大学、阿贝尔艺术中心、W139、阿姆斯特丹市立博物馆和大都会艺术博物馆共同主办的《面向未来》（"Facing Forward"）系列讲座。

文本材料来源于格兰特・沃特森、T. J. 德莫斯和妮娜・蒙特曼邀请我做的讲座。

《失踪者：纠缠、叠加和挖掘作为不确定的场域》一文要感谢埃米利奥・席尔瓦・巴雷拉、卡洛斯・斯莱波伊、路易斯・里奥斯、弗朗西斯科・埃特塞贝里亚、珍妮・吉尔・施密茨、何塞・路易斯・波萨达斯、马塞洛・埃斯波西托、胡斯努・耶尔德兹、埃伦・凯斯金（Eren Keskin）、奥利弗・莱恩（Oliver Rein）、莱因哈特・帕布斯特（Reinhard Pabst）、托马斯・米尔克（Thomas Mielke）、玛蒂娜・特劳施克（Martina Trauschke）、阿尔文・弗朗克、阿内塔・希拉克的慷慨帮助。同时，还要感谢一些人对我的阻拦、拖延、不屑和不尊重。

《来自地球的垃圾邮件：从再现中撤退》出自一次会议陈述，来源于 2011 年 7 月 2 至 4 日由特尔达德・佐尔哈德和汤姆・基南在阿尔勒卢玛基金会举办的《人类快照》（"Human Snapshot"）研讨会。这篇文章是关于垃圾邮件的三篇系列文章的第三部分，前两篇已于《十月》（*October*）138 期（2011 年秋）刊发，由大卫・约塞利特（David Joselit）担任客座编辑。第一部分题为《垃圾邮件与历史的天使》（"Spam and the Angel of History"），第二

部分题为《写给无名女子的信：浪漫骗局与书信体情感》（"Letter to an Unknown Woman：Romance Scams and Epistolary Affect"）。我要感谢阿瑞拉·阿祖莱、乔治·贝克（George Baker）、菲尔·柯林斯、大卫·约塞利、伊姆里·卡恩、拉比·姆鲁埃，以及其他许多激发或催化这些想法的人。还有，一如既往地感谢布莱恩。

《剪切/削减！再生产和再组合》在讨论基础上撰写而成，感谢亚历克斯·弗莱彻、马伊亚·蒂莫宁和我的许多学生，尤其是博阿兹·莱文。感谢亨克·斯拉格（Henk Slager）和扬·凯拉（Jan Kaila）。本文是我为 SCEPSI（弗兰克·布拉迪在卡塞尔办的学校）的讲演所写，文章内容在很大程度上参考了布拉迪的重组思想。献给比弗和赫尔穆特·费伯。

图书在版编目(CIP)数据

屏幕上的受苦者/(德)黑特·史德耶尔
(Hito Steyerl)著;乌兰托雅译.—上海:上海人民
出版社,2024
书名原文:The Wretched of the Screen
ISBN 978-7-208-18746-7

Ⅰ.①屏…　Ⅱ.①黑…②乌…　Ⅲ.①艺术评论-文
集　Ⅳ.①J05-53

中国国家版本馆 CIP 数据核字(2024)第 035139 号

出版统筹　杨全强　杨芳州
责任编辑　赵　伟
特约编辑　王明娟
装帧设计　彭振威

著作权合同登记 图字:09-2023-1130

屏幕上的受苦者

[德]黑特·史德耶尔　著

乌兰托雅　译

出　　版　上海人民出版社
　　　　　(201101　上海市闵行区号景路 159 弄 C 座)
发　　行　上海人民出版社发行中心
印　　刷　浙江新华数码印务有限公司
开　　本　787×1092　1/32
印　　张　7
插　　页　5
字　　数　106,000
版　　次　2024 年 3 月第 1 版
印　　次　2024 年 5 月第 3 次印刷
ISBN 978-7-208-18746-7/J·701
定　　价　48.00 元